金石拓本典藏

宋彼岸寺碑

顾 翔／编著

U0130283

中原出版传媒集团
中原传媒股份公司
河南美术出版社
·郑州·

图书在版编目（CIP）数据

宋彼岸寺碑/顾翔编著. — 郑州：河南美术出版社，
2023.12
（金石拓本典藏）
ISBN 978-7-5401-6061-6

Ⅰ．①宋…　Ⅱ．①顾…　Ⅲ．①小篆－碑帖－中
国－宋代　Ⅳ．①J292.25

中国国家版本馆CIP数据核字(2023)第101847号

金石拓本典藏
宋彼岸寺碑
顾　翔／编著

出 版 人：王广照
选题策划：谷国伟
责任编辑：王立奎
责任校对：裴阳月
版式制作：杨慧芳
出版发行：河南美术出版社
　　　　　地　　　址：郑州市郑东新区祥盛街27号
　　　　　邮政编码：450016
　　　　　电　　　话：0371—65788152
设计制作：河南金鼎美术设计制作有限公司
印　　刷：郑州新海岸电脑彩色制印有限公司
开　　本：889 mm×1194 mm　1/12
印　　张：8
字　　数：80千字
版　　次：2023年12月第1版
印　　次：2023年12月第1次印刷
书　　号：ISBN 978-7-5401-6061-6
定　　价：80.00元

编写说明

谷国伟

金石文字，大体是指铸刻在金属器物或雕刻在砖石上的文字。这些文字与流传至今的文献本质上是一致的，都是研究历史弥足珍贵的史料，但它与纯粹的历史文献又有所不同。有些金属物品由于年代的原因而锈迹斑斑；有的碑刻裸露在外，风化严重，以至无法辨认；还有一些被人为损坏，只留下了拓片，或是文字为前代学者所征引而得以保存下来。正因为金石文字的这种特殊性，随着考古工作的新发现，古代的金石将会源源不断地被发掘出来，被埋在地下的文字就能成为学术研究的新史料。这些新史料，可以给纸质文献一些补正，所以说，其史料价值是毋庸置疑的。

从事书法创作的人在临习古代金石碑版书法时，除极少人能直接使用原拓临摹外，绝大多数人选用的都是印刷品，对着原石直接临习揣摩基本上是一种梦想。我们知道，很多碑刻原石都藏于博物馆（院）、图书馆等机构，平时也难得一见，即使偶尔展出，展期也很短，我们只能去匆匆看看原石，体会一下原石的风貌和气息，而不可能拿着拓本和原石进行一一比对。

印刷品、拓本、原石三者之间是存在差距的。其中，印刷品和拓本之间的差距主要体现在以下几点：一是拓本拍照、扫描过程中的损失；二是后期制版、调图过程中的损失；三是印刷过程中存在的损失。

而拓本和原石之间的出入，也有很多方面，依笔者的理解，这种出入主要体现在以下几点：一是拓片拓制过程中，拓工的好坏直接影响着拓片最终效果的优劣，如扫纸的轻重、上墨的深浅等很多方面都对其有直接的影响；二是将拓好的拓片从原石上揭下来的过程中，由于纸张存在张力，外力作用会使纸的结构发生细微的变化；三是对于摩崖石刻来说，石刻的表面未必都是平整的，在打拓时，纸张是完全依附于原石表面的，而当拓片从原石上揭取之后，纸张的表面是平整的，也就是说局部由曲面变成了平面，那么两者之间的差距就非常大了；四是在拓片制作剪裁的过程中，有些装裱师为了使裁剪下来的字条中间的缝隙衔接得更好，人为导致字的线条和结构发生了变形；五是很多原石在镌刻时，采用的是双刀刻，原石字口呈现『V』字形。从拓片上看，线条是凹向背面的，不管采用的是托裱还是剪裱，都是在外力的作用下，把『V』给拉平了，所以，我们看到的拓本都会比裱之前的线条显得粗一些；六是我们采用的原石图片，都是近些年所拍，而所采用的名碑拓本，都尽可能采用老拓，除非一些些年才被发现或者出土的。时间的跨度、原石的风化、人为的破坏，抑或是原石已遗失，后人又重新刻石，自然与拓本之间存在着较大的差异。

知道了印刷品、拓本、原石三者之间的差距，那么就不难理解原石、拓本比对的价值和意义了。把原石和拓本进行比对，对金石研究者、书法创作者而言，意义就显得尤为重大。在做原石、拓本比对的时候，我们根据每个碑刻原石的情况采用不同的编排方式，或单字对比，或字组的对比，可以更加清晰地发现两者之间的细微变化；原石局部与拓本局部的对比，可以发现字与字之间的关系，对整体气息有主观的认识和感受。总之，我们力求用更有效的方法，将两者的差距更清晰地呈现在读者面前。

局部（块面）对比。原石单字、字组与拓本单字、字组的对比。

将原石和拓本比对作为选题出版方向，这是一种尝试。在策划之前，我也征求了多位来自书法界、金石界师友的意见，其中有殷切的希望和建议，也有认可和鼓励，希望我们能坚持做下去。如何将古代的书法资源以一种新的编撰形式出版，让书法界的师友们眼前一亮，想必是我们出版工作者的责任和担当。倘若能用这种形式，为书法艺术的弘扬、发展贡献一份绵薄之力，那我们将无愧于老祖宗留给我们的宝贵的文化遗产，也无愧于我们这个伟大的时代。

宋《彼岸寺碑》考释　顾翔

【摘要】《彼岸寺碑》是宋代初期的小篆碑刻精品，此碑篆法严谨，笔法生动，结字典雅，具有较高的艺术水平。由于种种原因，此碑长期以来没有得到书法界的广泛关注。本文对《彼岸寺碑》的立碑背景、保存状况以及书风渊源做了详细的探究，同时对《彼岸寺碑》的书写者进行推断，以期为后来的研究提供可资借鉴的参考。

【关键词】彼岸寺碑　宋代　篆书　释梦英

弁言

《彼岸寺碑》是北宋初期的佛教艺术石刻珍品，具有较高的历史价值和独有的艺术价值。《彼岸寺碑》四面碑文皆为铁线篆，书势锋锐，秀美挺劲，风格与唐李阳冰的篆书一脉相承，与宋释梦英书风近似，然该碑在书史上鲜有提及。翻阅文献，有关《彼岸寺碑》的研究较少，清代金石学著作中也鲜有提及，仅在《中州金石考》《郾城县志》等漯河当地文史资料和碑刻目录中有记载。1983年《中原文物》刊发曹桂岑的《郾城县彼岸寺石幢》一文，但此文从考古学的角度重点介绍此碑的建筑特色及石雕艺术。2011年《中国书法》杂志刊发刘明科《郾城彼岸寺经幢碑铭书法艺术探究》一文，对《彼岸寺碑》的书法艺术进行了简要探究。笔者翻阅大量文献，并多次实地考察，研究发现《彼岸寺碑》有着极高的历史价值与艺术价值，有待我们深入挖掘。

一、《彼岸寺碑》的历史与现状

彼岸寺位于河南省漯河市郾城区西关，是旧时郾城城内最大的建筑群。寺之得名有二：其一，据《旧唐书·地理志》载："（郾城）本治溵水（今沙河）南。开元十年，因大水，移治溵古城溵水北，则县城肇始定地之由也。"[三] 彼岸寺地近溵水之北浒，与隋时郾城县治古城隔河相望，故曰『彼岸』。其二，据《郾城县志》载：

佛教『修心导善，以翊皇度，是为真谛，所谓出世间法而彼岸者也，寺之得名，其大概本此。』[二] 彼岸寺始建年代无考，至少唐初已负盛名，韩愈、杜甫、刘长卿、苏辙、苏轼、元好问等文人墨客曾在此留下足迹。彼岸寺历经战乱，数度兴衰，旧有遗迹仅存北宋时期《彼岸寺碑》。

（一）立碑原因及立碑时间

《彼岸寺碑》，因其形似古塔，下部雕刻有蟠龙立柱，碑文记述了契宗大师自太平兴国年间（976—984）到郾城彼岸寺，化募资财十五年，重修彼岸寺的事迹。民国《郾城县记》对碑铭文，故被当地人称为『龙塔古篆』。又因为碑底有一水井，井上刻有古朴工整小篆明代僧人宗岩称其为『香水海石幢』。碑上为香水海池，故

『许州郾城县《彼岸寺碑》铭……契宗大师东京尉氏人也。宋沿周，以开封府为东京，尉氏县隶开封府，可断其为宋真宗时之碑。碑首数行皆泐尽，应是叙建寺之由来。惟可读者有曰：……秦蔡挺定，朱梁炽暴。……秦蔡者，秦宗权，朱梁者，朱温也。则寺之毁在唐末。……其曰兴国中，师瓶锡四方巡游及此。兴字上二字全泐，应是太平，则契宗至郾城之时也。……太平兴国中契宗始至，后又经营至一十五年之久……则碑铭之成，当在景德盟辽澶渊之后。』[三]

通过检阅史料发现关于立碑年代的说法不一，较为主流的有三种：

其一，1963年河南省第一批文物保护单位『彼岸寺经幢』文字介绍和1978年《郾城县彼岸寺经幢复修简记》中均称该碑建于太平兴国年间（976—984）。

其二，国家图书馆、北京大学图书馆所藏拓片标注为北宋（960—1127）。

其三，1934年《郾城县记》中考释的为景德年间（1004—1007）。

据碑文中记载：「自契宗大师太平兴国年间至郾城，重建寺院历时十五年。」「太平兴国年间」为北宋第二位皇帝宋太宗赵光义的年号，该年号使用了近8年的时间，即976年至984年间。按此推算寺院重修完成时间应在991年至999年之间。通常来说，纪念碑作为建筑物落成的一个重要标志，是建筑整体的组成部分，一般都是与建筑物同步修建。纪念碑的修建不会在建筑物建成若干年后才开始。因此笔者认为《彼岸寺碑》的建成时间应该早于《郾城县记》所考证的「景德盟辽澶渊之后」。

（二）《彼岸寺碑》的形制

《彼岸寺碑》通高12.96米，由多层青石叠成。通观整体，布局严谨，气魄雄伟，其图案设计匠心独具，雕刻技术相当精湛，是宋代前期的佛教艺术石雕珍品，是研究北宋官方建筑规范书《营造法式》的典型例证。

《彼岸寺碑》由底盘、腰台基座、篆文碑、造像碑和塔碑顶部等部分构成。屹立于直径约5米的八角形香水海池底盘正中，底刻波涛海浪游龙腾蛟、鱼鳖鼋鼍。岸边雕亭台楼阁、禅堂佛殿、高山流水、苍松翠柏、讲经说法活动、西天取经故事。基座为石砌置龛须弥座。高3.09米，直径2.95米，分为上、下两层，上层四组佛龛，下层8组佛龛，浮雕四大天王神像，每面一组，四角有八棱形角柱支撑。

篆文碑为整体秫陵矩形塔石，高3.06米，厚1.04米，重9吨余。碑文为铁线篆，周遭为8根透雕蟠龙支柱，或二龙，或四龙，皆张牙怒目。下层8组佛龛，上层四组佛龛，浮雕天龙八部，每面16行，每行29—32字，篆书字形长约9厘米，宽约6.5厘米。东面首行为碑题，上镌「重修许州郾城县彼岸寺铭」，次行镌「□□军府寿□□陕府河中府解貌□□」，隶书字样。其余三面为碑铭正文，皆小篆体，镌刻甚佳，北面附有撰文、书丹者姓名，官衔及立碑年、月、日，系八分书，但年久风化，剥蚀严重，大部分字迹已泐尽。

造像碑与碑座，为上部经幢主题。碑座为双层，上层雕为莲台座，下层浮雕8个人首鸟身、背生双翼的伎乐仙人，即宋《营造法式》中的嫔伽，造型各异，或吹笙，或排工箫，或吹螺，或打鼓，或鸣笛，或击筑，或舞蹈，或排钗，而打鼓者又为双首共命。造像碑为八棱体，每面浮雕57尊小罗汉，每面浮雕57尊小罗汉和3尊佛像，共计456尊罗汉和24尊佛像。碑顶为砖石结构，以牙子砖砌成七级密檐式八脊挑角飞檐，檐下配置仿木结构砖雕斗拱，檐上履灰瓦，顶上置两亚腰葫芦形宝瓶。

（三）《彼岸寺碑》立碑的时代背景

「有宋膺运，人文国典，粲然复兴，以为文字者六艺之本，当由古法。」[4] 宋代由太祖、太宗开始的「以儒立国」和「右文之策」，为相关文化艺术的发展提供了极大的空间。宋代初期篆书书家受复古风气影响，上溯秦相李斯，以李阳冰为宗，着力于传统法度的重建，出现了一批善写篆书的书家群体，延续了唐代「铁线篆」的书风。然而宋代篆书多以碑刻为载体，文人士大夫群体对此涉足较少，形成了篆书书风的趋同性，没有产生经典的篆书作品，并且在这个时代没有出现后世广泛承认的篆书大家，因而后世谈到宋代书法往往对篆书的成就不屑一顾乃至遗忘。近年来随着学术界对宋代篆书的关注，才使我们重新认识到宋代篆书在书法史上的地位与意义。

在宋朝初期许多文人致力于古文字与古文字书法研究。这些学者本身就是杰出的书法家，如徐铉、句中正、郭忠恕等人，在他们的带领下，宋代小篆书法家群体才能应运而生。宋代善写小篆的书法家人数众多，比较著名的有徐铉、句中正，郑

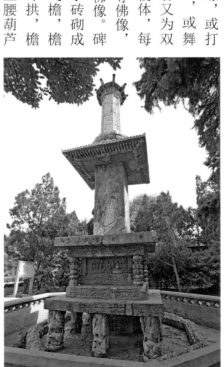

彼岸寺碑修盖亭台前面貌

文宝、李建中、郭忠恕、释梦英、章友直、杨南仲、黄伯思等人。大方之家，推南唐『二徐』，余者郭忠恕，释梦英等皆为个中佼佼，而以人称『大徐』之徐铉，尤为著名。

徐铉于975年随南唐后主李煜归宋，任太子率更令。徐铉的主要成就在文字学，书法创作也偏重于小篆。宋朱长文《墨池编》云：『自阳冰之后，篆法中绝，而骑省于危乱之间能存其法……虽患骨力歉阳冰，然其精熟奇绝。』[5]徐铉被认为是继承『二李』小篆书风的高手。徐铉晚年书风变化很大，他将年轻时期的作品毁掉，所以目前他的传世作品极少。常见的有现藏于故宫博物院的古文《千字文》墨迹和《许真人井铭》及几块墓志篆盖。《千字文》结字奇诡，线条纤弱，如是真迹也应是徐铉早期作品。徐铉门人郑文宝于淳化四年（993）据徐铉摹秦代李斯《峄山刻石》之本，重刻于长安，世称『长安本』，现存西安碑林。此本笔画瘦劲圆转，虽有唐宋篆书意态，但与秦刻石形神俱肖，可谓『下真迹一等』，为传世翻刻版本中最佳者。郭忠恕为北宋著名画家，兼精文字学、文学，善写篆、隶书，尤其『界画』为世人推重，《圣朝名画评》中评他的界画，为『一时之绝』，列为『神品』。《宋史·郭忠恕传》云：『太宗即位，闻其名，召赴阙，授国子监主簿，赐袭衣、银带、钱五万，馆于太学，令刊定历代字书。』[6]其著有《佩觿》三卷，阐述文字变迁，辨析音近形似之字，又汇编古文字《汗简》，为研究古文字学提供了珍贵资料。相传李建中曾手写《汗简》上献，得到太宗褒奖。郭忠恕与同时期的释梦英、陈希夷交游甚多，书风相互影响。西安碑林现藏释梦英行书《张仲荀抄高僧传序碑》，由郭忠恕篆额，小篆书风与释梦英篆书有许多相似之处。

自秦朝完成了小篆形式与法度的构建，篆书书法时兴时疲，两汉之篆仍出入秦篆而吐纳之。魏晋南北朝篆书式微。小篆在唐李阳冰这里恢复传统得以新生，重溯秦代李斯篆书，无意中完成了篆书发展第一次循环。《彼岸寺碑》之所以在篆书已不是主要应用书体的宋代初期出现，不仅仅是因为小篆本身整饬端庄，蕴含的象形意味与自然质朴之美，还因五代十国于文字学亦重篆书书法，宋朝初期官方礼制的休整，金石之学的肇兴也与之密切关联。宋代初期篆书重建传统法度，继承了李斯、李阳冰『二李』的艺术风格，尤近阳冰。《彼岸寺碑》的立碑，具有鲜明的时代特征。《彼岸寺碑》以徐铉校定的许慎《说文解字》为宗，受时人研究古文、金石之学的影响，部分文字融会古文，形成具有宋代初期特色的篆法形式；在结体、用笔上加大了使转力度与装饰属性，这些特征在宋以后的小篆中得以发扬光大。

二、《彼岸寺碑》的艺术特征

《彼岸寺碑》的篆书风格承袭李阳冰铁线篆，又加上本身的端庄朴质，洒脱自然，疏朗畅达中自有一种雍容大度之态。与同时代徐铉、章友直、郑文宝等书家小篆相较，多了一些创新。《彼岸寺碑》神韵高古，潇洒自然，毫无半点造作，因而能使人面目一新，风格独具。下面就从篆法特点，构造、线性等几方面运用图像对比作归纳总结。

（一）篆法特点

《彼岸寺碑》的篆法绝大部分与同时期徐铉校订的《说文解字》相合。受宋人崇古之风影响，《彼岸寺碑》篆法加以变通，相同的字力求变化，具有较强的美术装饰性。通过对比，笔者发现《彼岸寺碑》篆书有以下四个特点：

其一，篆合《说文》（即《说文解字》）。笔者将《彼岸寺碑》篆法与《说文解字》篆法相比较，发现《彼岸寺碑》的篆法大部分与徐铉校注的《说文》篆法相吻合。

其二，参化古文。《彼岸寺碑》中篆法参化金文、石鼓文、汉篆的篆法加以改造。如『时』字是金文写法；『则』字是在石鼓文的基础上进行美术化改造；『往』字写法沿承战国古文字写法；『海』字篆法在战国古玺文字中也有类似写法；

法，甲骨文、楚简中省左部；『中』字参照石鼓文，上下各省一横；『誓』字左边提手旁篆法来自金文。

其三，同字异形。在重复出现的字的篆法处理上，《彼岸寺碑》有四种方法：第一，局部笔画形态变化，如『成』字下部弧线形态相异；『界』字改变曲线向背关系；第二，改变偏旁局部篆法，如『法』字；第四，挪移部件，重造字形，如『部』『数』字；第三，直接通过异体字进行变化，如『法』字；

其四，异体、俗体字。《彼岸寺碑》篆书中出现少数的异体字与当时称为俗写的古今字。如《彼岸寺碑》中的『彝』字，《康熙字典补遗·寅集》：从『巾』部，为『彝』的异体字。又如，『鸟』字，《集韵》卓古作『帛』。石鼓文为『□』，《说文》古文为『□』。再如，『鉼』字，『鉼』与《五经文字》中『瓶』字相同。《说文解字》：『从缶幷声。瓶，鉼或从瓦。蒲经切。』

其五，篆法特殊。《彼岸寺碑》中有些篆法较为特殊，例如『暴』字，写作『□』，把下面两弧线上移，此种篆法鲜见。再如，『鸿』字，写作『□』，一反常态把『工』放置于右边『水』上，左边『水』旁巧妙置于『工』之下。再如，『丞』字写作『□』，左边『水』旁巧妙置于『工』之下。再如，『慨』字写作『□』，『诵』字写作『□』，此二字右下部分为求装饰都进行了不同程度的变形。

（二）字形、点画特点

首先，分析《彼岸寺碑》的字形特点。《彼岸寺碑》篆书字形瘦长，下垂笔画收缩，空间分割均衡，与李阳冰篆书字体相近，整字重心略靠下。笔者将《彼岸寺碑》中的『书』字与秦篆、唐篆、清篆作比较，并通过具体测量计算得出字形纵、横比，进行精确比较，纵、横比例测量时从字形最外沿算起。发现秦李斯《泰山刻石》字形最方。《彼岸寺碑》和清邓石如篆书字形纵、横比一样，然其缩短下垂笔画，以求重心居中。左右结构字形略宽于独体字，《彼岸寺碑》纵、横比依然最大。左右部分同李阳冰《三坟记》小篆相似，基本平分。李斯篆书左大右小，邓石如篆书左小右大。

《彼岸寺碑》中的『书』『以』字与秦篆、唐篆、清篆字形对比表

范字	《彼岸寺碑》	秦篆	唐篆	清篆	分析
书	1.92∶1	1.38∶1	1.71∶1	1.92∶1	通过测量比较，发现秦李斯《泰山刻石》字形最方。《彼岸寺碑》和清邓石如篆书字形纵横比一样，然其缩短下垂笔画，以求重心居中。
以	1.73∶1	1.26∶1	1.57∶1	1.67∶1	左右结构字形略宽于独体字，《彼岸寺碑》纵横比依然最大。左右部分同李阳冰《三坟记》相似，基本平分。李斯篆书左大右小，邓石如篆书左小右大。

其次，《彼岸寺碑》的点画形态特点。书法艺术是线条的艺术，以线组形，形以达意，抒发情怀。线条的形态极多，要言之，断续虚实而已；线条的身材很丰富，要言之，刚柔、静躁而已。我们从线形、线质、发力点、弧线四个方面来对《彼岸寺碑》篆书的线性试作分析梳理。《彼岸寺碑》的篆书属玉箸篆法，线形细硬似铁，直线粗细均匀，弧线转折处略有粗细变化。线质与李阳冰的铁线篆线质相

近，光滑洁净，婉曲翻然，精细瘦健。此碑线条采取平均式的发力方法，极少重按轻提，发力点不清晰，强调线条形态的刻画，运笔速度慢。《彼岸寺碑》篆书线条与李阳冰的小篆线形略有不同，虽然都是变化幅度不大的静态线条，但并非绝对的粗细均匀一致，于弧线转折处有细微的粗细变化，线条的书写性与运动感有所加强，这一点在清代的小篆中更为明显。《彼岸寺碑》的弧线，较之秦李斯小篆、唐李阳冰小篆加大了用笔的使转力度，使艺术性大大加强。角弧的角度小于直角，先内收然后外放。对称弧线与清人小篆相近，随笔势略有变化，不是绝对对称；复合弧线类似唐李阳冰小篆，较之秦李斯小篆增加了装饰部分，又不同于清人小篆的上紧下松体势，几个弧线段相对均衡。

《彼岸寺碑》与李斯、李阳冰、邓石如篆书弧线对比表。

例字	角弧	对称弧	复合弧	分析
彼岸寺碑	石	帝	弧	角弧往里收小于直角；对称弧不绝对对称，转角处趋方势；复合弧减少装饰部分，变为简单弧线。
李斯 篆书	石	帝	弧	角弧往外放，近似直角；对称弧不绝对对称，复合弧较秦篆增加装饰部分，弧度使转力度加大。
李阳冰 冰篆书	石	帝	弧	角弧近似直角；对称弧追求绝对对称；复合弧较秦篆增加装饰部分，弧度使转力度加大。
邓石如 篆书	石	帝	弧	角弧近似直角，上部圆中寓方；对称弧近似直角，对对称，随笔势略变；复合弧不绝对对称，复合弧上紧下松。

（三）章法特点

《彼岸寺碑》的章法不同于李斯、李阳冰的纵横有序。远观整碑文字，排列整齐；细观该碑局部，书丹人依据文字本身的笔画多寡，不拘泥于刻板的格子，巧妙避让腾挪，又不显得相互冲突与失调。其手段有二，一是让『一』与上下的邻字文中占一个空间，如碑文中『一诃』与『明一』；二是根据字的宽度左右避让。如碑文中，『不』『风』笔画相对较少，在字的中轴线不动的情况下缩小字的宽度，为『余』『暇』二字让出空间。这种章法的处理方法又不同于汉《祀三公山碑》的有列无行，这种形式在『尚法』的唐代是不可能出现的。

通过以上比较分析我们不难看出《彼岸寺碑》中的篆书承续唐代李阳冰铁线篆风格，但是在字形比例、篆法、结字方面还是有许多不同之处。《彼岸寺碑》的用笔在李阳冰基础上夸张了使转力度，增强了书写性与运动感，疏朗流畅，圆转自如，柔中带刚。从结体上看，字形修长，重心略靠下强调空间的意态。《彼岸寺碑》中破小篆左右对称，在对称中求不对等，法度中体现出极强的『腾挪』之感，打破小篆左右对称，在对称中求不对等，法度中体现出极强的意态。《彼岸寺碑》中篆书纵向笔直，字宽窄因形而宜，不完全对齐，在横向排列上也不完全对齐，字间距根据笔画多寡，巧妙安排错落避让，章法协调统一又不失于板滞。

三、《彼岸寺碑》书丹者的臆测

《彼岸寺碑》碑文的撰文、书丹、镌刻作者，因年久风化，剥蚀严重，无法辨认。乾隆《郾城县志》记载：『龙塔、邑西门内彼岸寺，镌小篆文。旧志一云蔡中郎书，一云赵文敏书。辨碑文盖宋时所立《彼岸寺碑》铭也。』[7]明人谢公翼有诗咏之曰：『石坛孤影映山门，古篆蜿蜒迹尚存。松雪中郎何可问，笔锋总已重乾坤。』下注：『龙塔古篆，在彼岸寺，相传为蔡中郎书，或云是赵子昂，残缺不可辨矣。』[8]蔡中郎、赵文敏之说与年代、书风均不合，系时人为冒充汉碑拓片故意破坏石碑文字而为。笔者通过《彼岸寺碑》碑文篆书与宋初释梦英的篆书比较，发

现两者在诸多方面的相似度非常高，进而推测《彼岸寺碑》的篆书作者为释梦英的可能性极大。做出这种推测主要基于两个原因：首先是释梦英在汴梁、洛阳的游历时间与《彼岸寺碑》的修建时间相吻合；其次是《彼岸寺碑》的篆书风格与释梦英的篆书在篆法和艺术风格上非常接近。

释梦英是五代末、北宋初的书法家，生卒年不详，衡州（治今湖南衡阳市）人，以篆书名世。他娴通《华严》，专事弘扬，周流讲化，不辞辛劳。有人将之与六朝陈僧智永、隋僧智果、唐僧怀素合称『潇湘四僧』。释梦英对自己的篆书比较自信，认为自己是李阳冰的继承者，他在《篆书目录偏旁字源碑》的自序中说：『阳冰之后，篆书之法，世绝人工。唯汾阳郭忠恕共余继李监之美……今依刊定《说文》，重书偏旁字源目录五百四十部，贞石于长安故都文宣王庙，使千载之后知余振古风，明籀篆，引工学者取法于兹也。』

宋人朱长文《续书断》中记『效十八体书，尤工玉箸。尝至大梁，太宗召之帘前，锡紫服，去游终南山。当世名士，如郭恕先、陈希夷、宋翰林白、贾大参黄中之俦，皆以诗称述之』[9]。释梦英篆书继承了李阳冰篆书的传统，以瘦硬著称。西安碑林中现存有释梦英书迹五种：《篆书千字文碑》，乾德三年（965）刻；《十八体篆书碑》，乾德五年（967）刻；楷书《重书夫子庙记》，太平兴国七年（982）刻在《十八体篆书碑》碑阴；《篆书目录偏旁字源碑》，咸平二年（999）刻；楷书《华严法界观残碑》，无刻立年月。

有研究者指出释梦英『离吴别楚三千里，入洛游梁二十年』[10]的时间。在经过长期的游历之后，由于某种原因，晚年的释梦英离开长安返回了故土，时间大约在咸平二年（999）之后的不久。释梦英涉足的范围大致包括中原汴梁、洛阳一带，然后西入长安，在长安留下了不少的书作。从释梦英活动的时间和地域来看，与《彼岸寺碑》的修建时间互有重合，或许存在这样一种可能，出于某种原因，在中原游历的释梦英书写了《彼岸寺碑》碑文。由于记载释梦英的史料有限，他的行踪也没有明

确的记载，笔者借助现有的资料和其他学者的研究成果进行推测，所以在没有新的材料出现前，这种推测也不排除其合理性的一面。下文通过对释梦英的篆书与《彼岸寺碑》中篆书进行比较会进一步验证笔者的观点。

我们找到两者之间的共同点。图例中释梦英的篆书的例字大部分选自《篆书千字文碑》，少部分选自《篆书目录偏旁字源》。我们将会在两者的比较中看到它们的高度相似性。

首先，笔者选取《彼岸寺碑》与释梦英《篆书千字文碑》单字进行多方面的详细对比，更有利于者的篆字都存在着参化古文的现象。如『克』字，《说文解字》中为『𠧢』，此种写法由金文中『𠧢』字形的基础上变化而来。

其次，篆字的增加笔画与断开笔画方面。二者有着高度的相似性。『愿』字见李斯《泰山刻石》『𥄉』，下部不同。

再次，两碑篆字的特有篆法也相同。如『㠯』『礼』二字『豆』部，『口』与下连为一体，省横画。

『目』上多一短竖；『殿』字右边上下之间增加短竖相连。『仰』字『目』短竖应封口；『如』字字形上部右伸与石鼓文相近，唯断开不同。『兹』字上部断开

《彼岸寺碑》篆字与释梦英篆字对比表

	克	愿	殿	仰	如	兹
彼岸寺碑						
释梦英						

	岂	礼	神	象	天	千
彼岸寺碑						
释梦英						

字》为宗，受时人研究古文、金石之学的影响，部分文字融会古文，形成具有时代特色的篆法形式；在结体、用笔上加大了用笔的使转力度与装饰属性，这些特征在宋以后的小篆中得以发扬光大。

注释：

[1] 刘昫，《旧唐书·地理志》。

[2] 傅豫等，《郾城县志》。

[3] 陈金台等，《郾城县记》。

[4] 脱脱等，《宋史·徐铉传》。

[5] 朱长文，《续书断》。

[6] 脱脱等，《宋史·郭忠恕传》。

[7] 傅豫等，《郾城县志》。

[8] 傅豫等，《郾城县志》。

[9] 朱长文，《续书断》。

[10] 李调元，《全五代诗》。

最后，两碑篆字的弧线，尤其是夸张的曲线弧度及一些装饰性的曲线如「神」「象」「天」「千」等字，都非常相似。

总之，通过对《彼岸寺碑》与释梦英的篆书在字形、线条、篆法和装饰等角度进行比较，我们不难发现两者之间的高度一致性，据此笔者推断《彼岸寺碑》可能是释梦英所书。

结语

北宋初期的篆书与文字学的发展相伴而行。文字学研究领域出现了徐铉校订的《说文解字》，释梦英的《篆书目录偏旁字源碑》，林罕的《字源偏旁小说》，郭忠恕的《佩觿》《汗简》，夏竦的《古文四声韵》等文字学著作。这些作者的篆书在宋初具有一定的影响。宋初篆书以继承唐代李阳冰的铁线篆为主要风格，整体风格上趋于相似。北宋中后期由于行草书的发展，篆书逐渐式微，以至于后世书法史研究者对北宋初期的篆书情况都有不同程度的忽视。从目前涉及宋代篆书的研究成果来看，宋代篆书是唐代篆书发展的一个重要过渡期，不仅具有正定文字的功能，还反映出来北宋初期人们对于篆书的审美倾向。

《彼岸寺碑》的小篆立碑年代正好处于宋代初期小篆发展的高峰时期，篆法、笔法都达到一定高度，具有鲜明的时代特征。此碑篆法以徐铉校订的许慎《说文解

图版

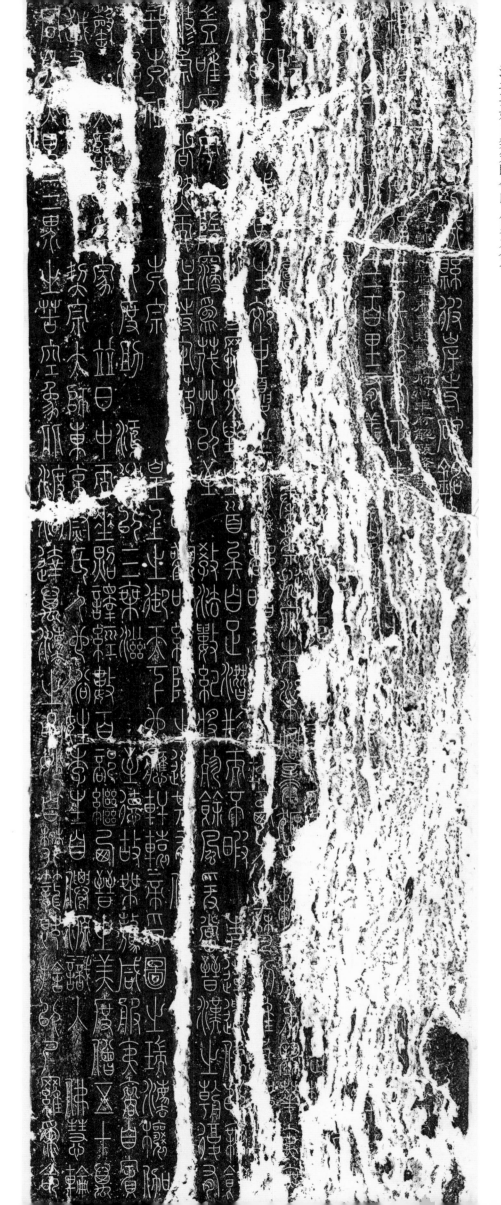

《彼岸寺碑》东面拓片

□□□□□鄢城县彼岸寺碑铭□……部侍郎□府军府□□□府河中府解虢□□□……后二千年有正……(天王者□□三百里有正……□……□……秦蔡挺灾朱梁炽暴……力斗华夷
□□主以十□□马生郊中夏之□尘都暗□□地西□之梵……(一□□□之首矣白足潜形而不暇 青莲遗像以无余邑唯庭宇 教法数纪将殄余风爱当晋汉之
朝复有修崇之者然而住持牢落□□□观□□□之道其有……我太祖 太宗 皇上之御天下也应轩辕帝受图之瑞法懓伽……□以三乘滋 至德故桀骜咸服夷裔
自宾罄□□为家 并日中而垂照译经数百部继西晋之美度僧五十万越有……六度助 鸿□同旋火见三界之苦空象比渡河达万
法之要妙自樊笼既舍以尸罗为命 契宗大师东京尉氏人也俗姓李生自仙源识入 佛慧轮

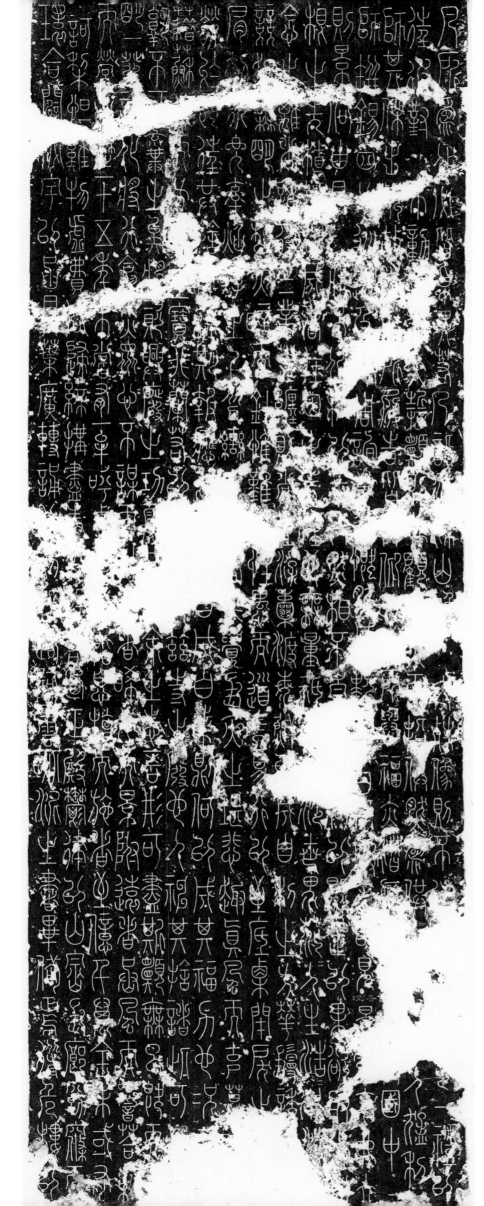

《彼岸寺碑》南面拓片

凡所为作必皆卓异若乃诣清凉山□□文殊像则不……一礼以往彼对　不动□□誓愿则□顾□□□□招供然为供……人猛利师其杰出□故□

潜……国中师瓶锡四方□□慨然……见景□□弗立□则景何由□□然相不崇……何以显是以果欲取者……履时皆□仰□□所举福亦

祇□沙世界茫茫人生浩浩欲沐□念之离者□三业□缠则□佛不假利以□□恩夜暗而针惟难□性愚而道岂易行以至底栗闭房之□肩

□兜率焰……之上耸嵘□浮囊渡海鲜□成自利之方花蔓诱□竞起无明之□□暗而针惟难□宝非兰若以□□兹寺之废

□大觉长夜之堪悲趣真风而克奠□□□劳于既往共舍□期报应□□成白业则何以成其福力也况□□籍苏□而方□□□废

也人神其舍诸此可□□□余之志吾形可尽斯愿无已既而□明　一发□化将行翕□众心不谋而□□□者唏光而景□□而营辛楚

一十五年不尝有一牟呼□□□息檀而施者至亿千万金未或有□一诃梨怛难物虚费□归缔搆尽□□□西正殿郁律以山崇长廊窈窕而环合辟□宇以函囹一叶广转诵□□路阿云

毗泥之书毕备焉耸危楼以

一一

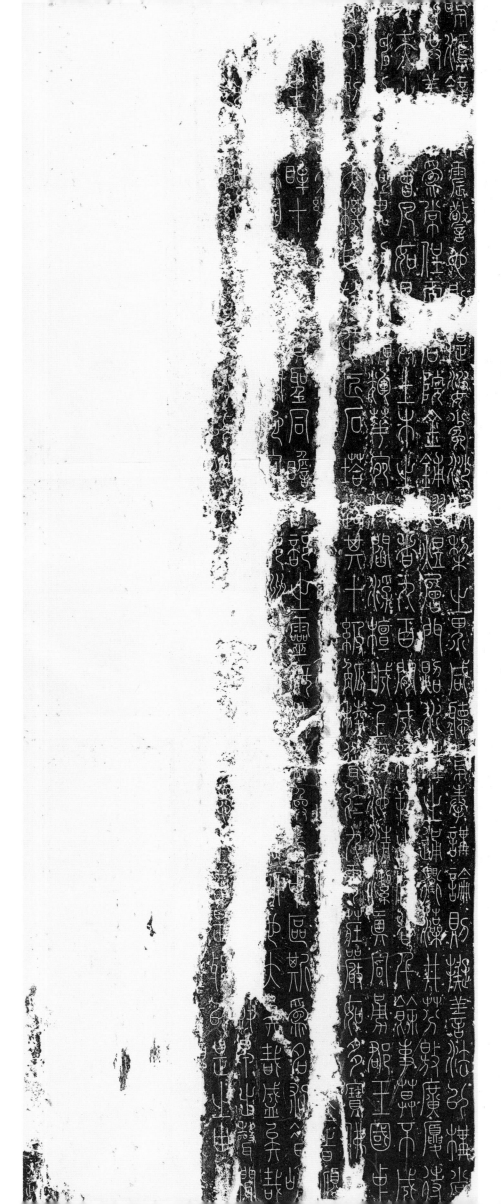

《彼岸寺碑》西面拓片

鸣鸿钟□震警也□提婆冤沙泥梨之界咸听焉奉讲论则拟善法以构常□供养□为常住而□院金铺熠煜层门照水陆之通衢藻井芬敷广厦待□天□□会凡如是□土木之□者九百间成□□□者千余事莫不成□神□□循辉华宛似阎浮檀城上园池清洁真同勇郡王国中□又列□天机自施心匠石塔起其十级舻棱耸于九霄庄严如多宝佛□……天乐……时倾□□里□眸十□□圣同瞻八部之灵祇共帝焕□中区斯为名刹昔□一……国……池□□州……也大矣哉盛矣哉……早出声闻……以是之由

一二

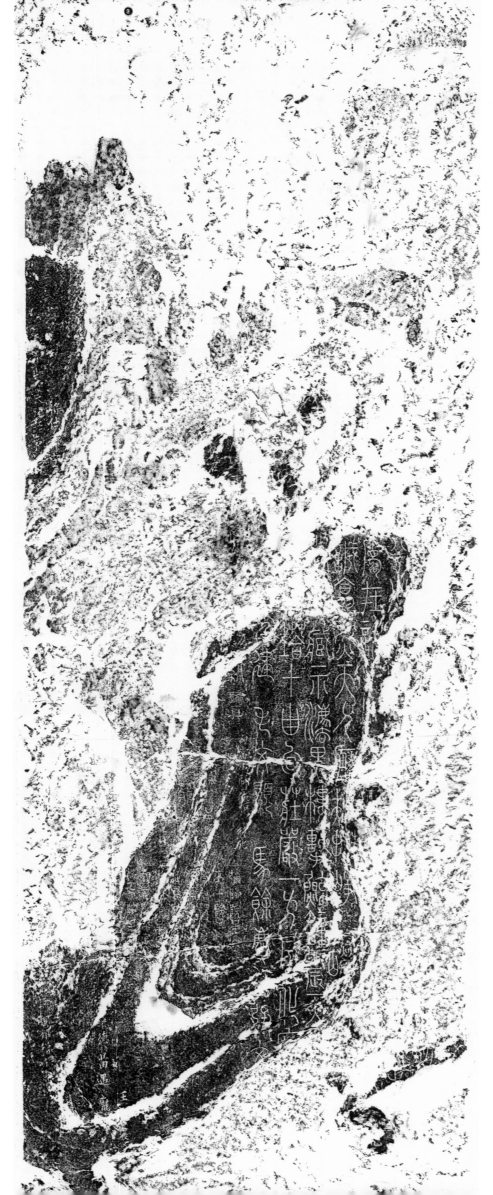

《彼岸寺碑》北面拓片

……囗囗属在（言囗）诚翕然天人囗囗囗峥嵘……藏示法界楼击鲸钟震天……塔十由旬庄严 一方成化囗……囗年建　毛文显　马余庆　张文……弥陀院主天王院主崇福院主

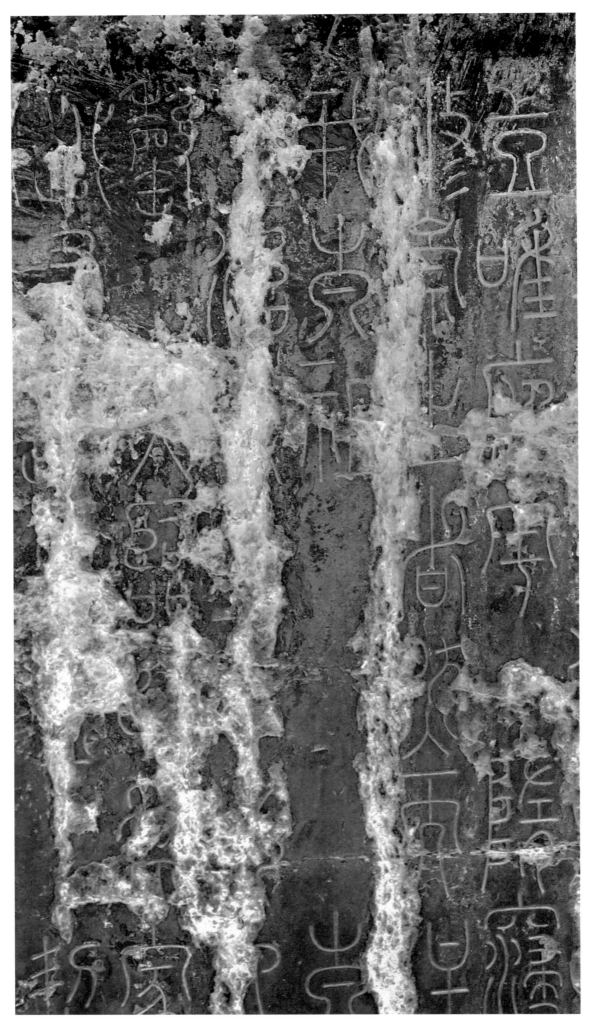

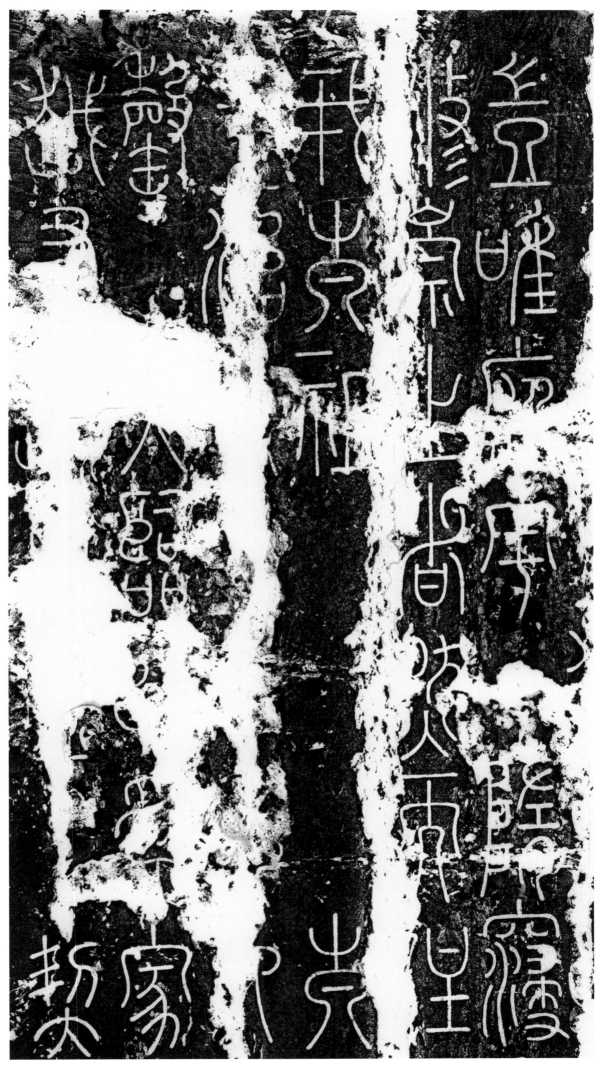

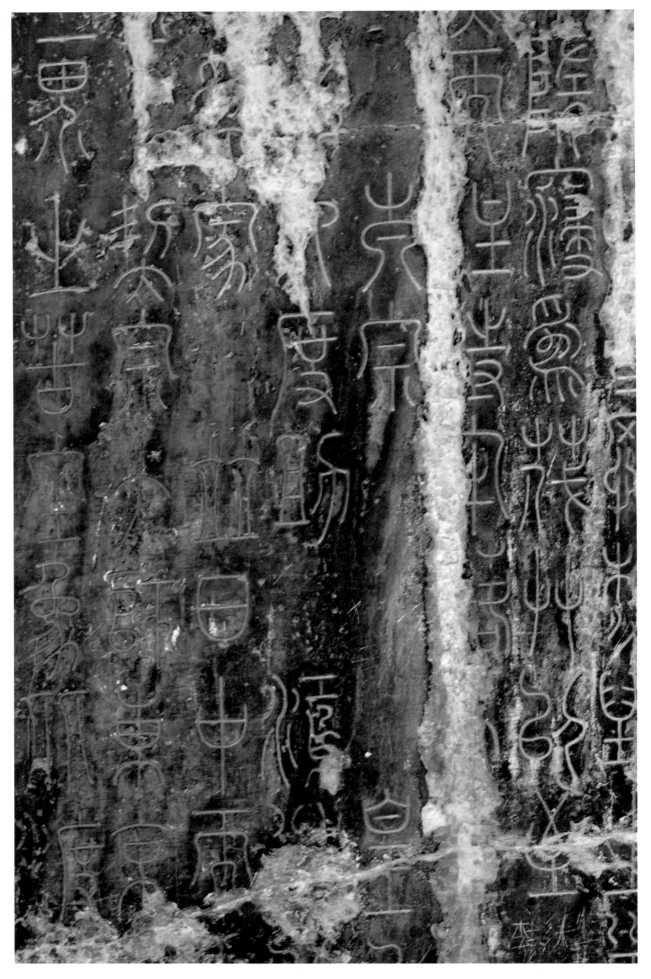

宗　度　助

日　師　東

皇

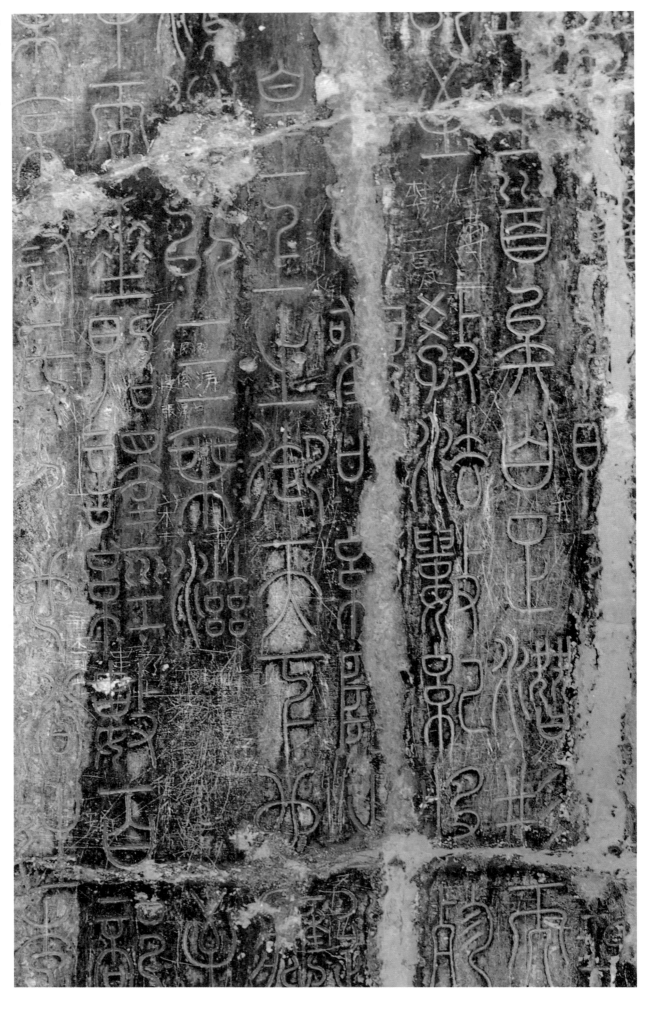

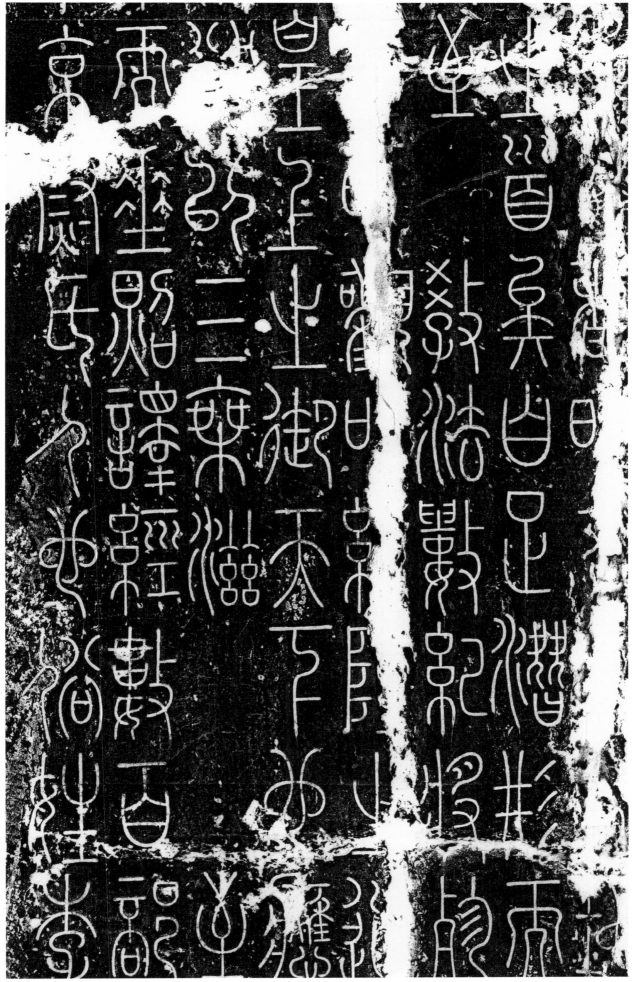

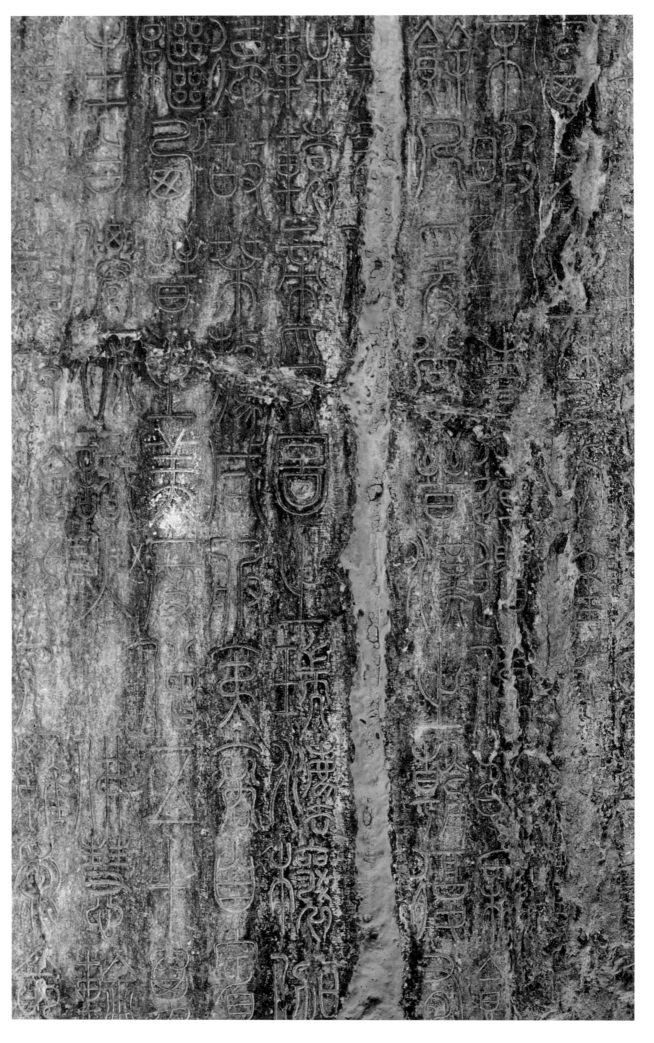

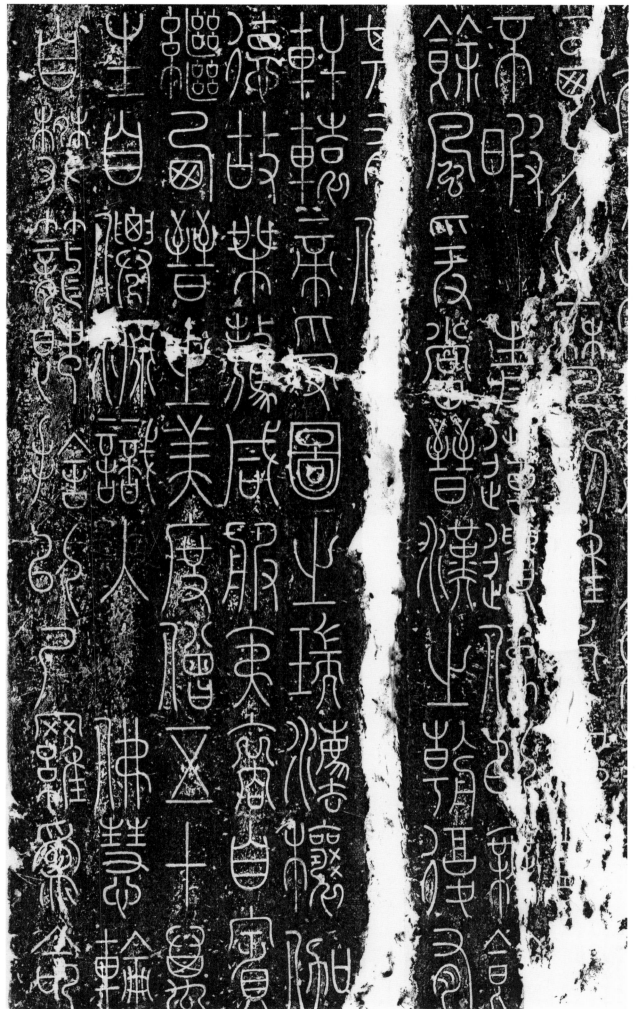

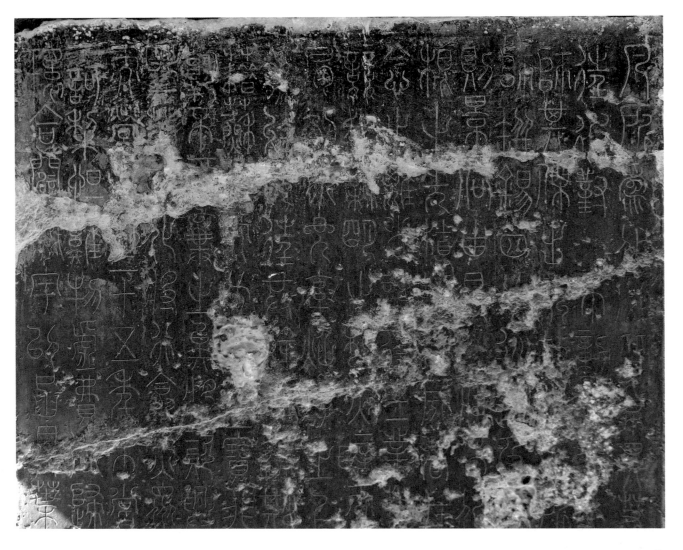

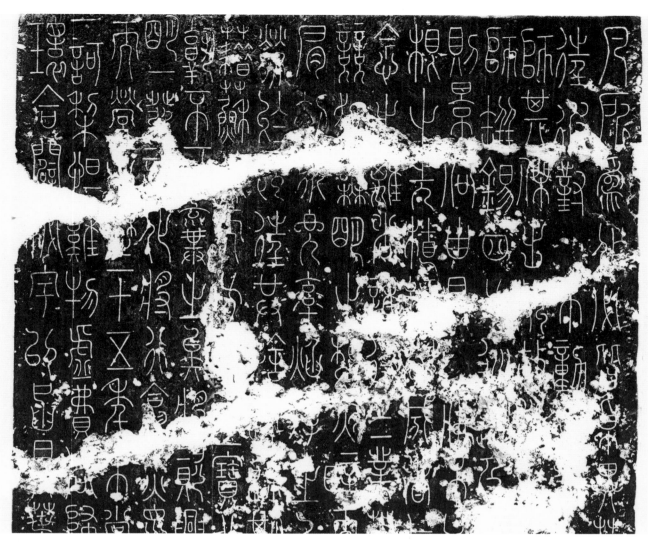

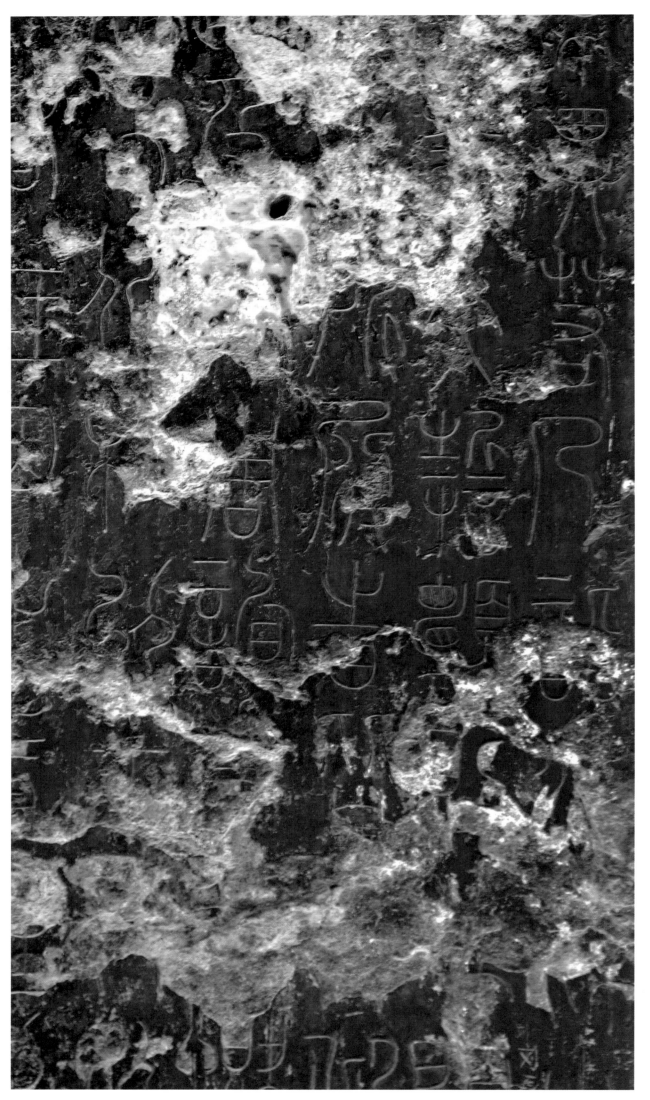

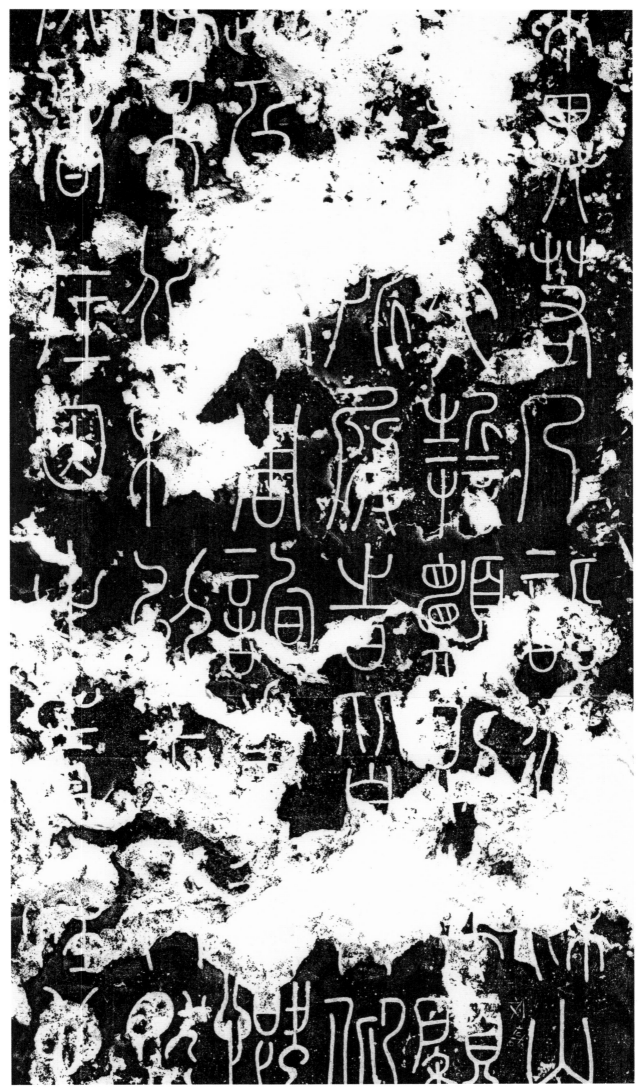

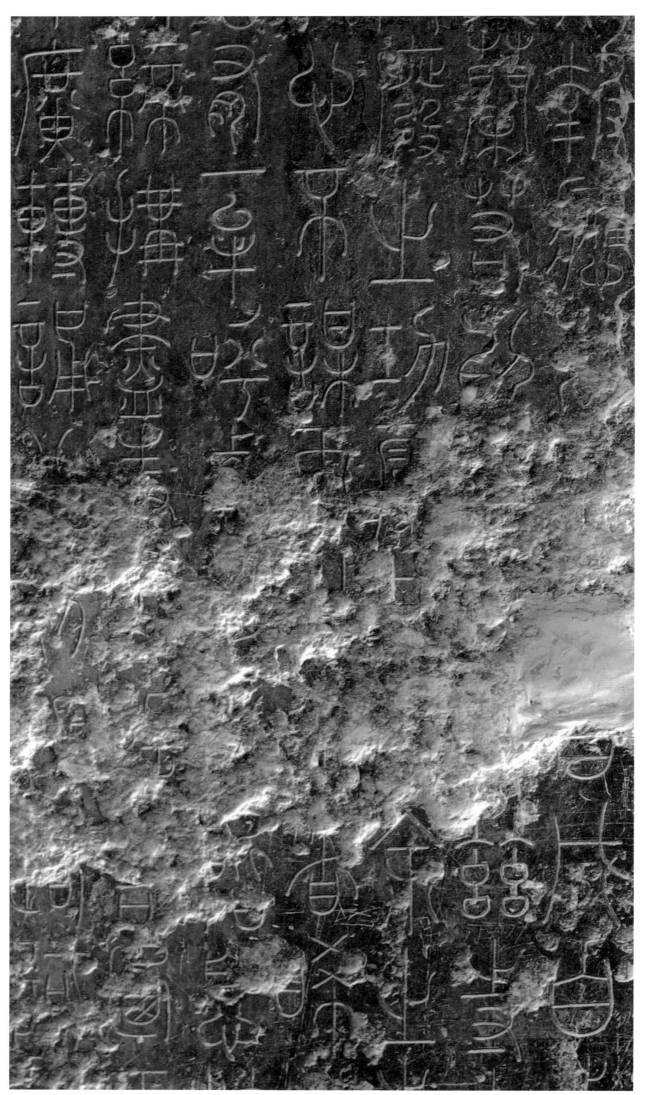

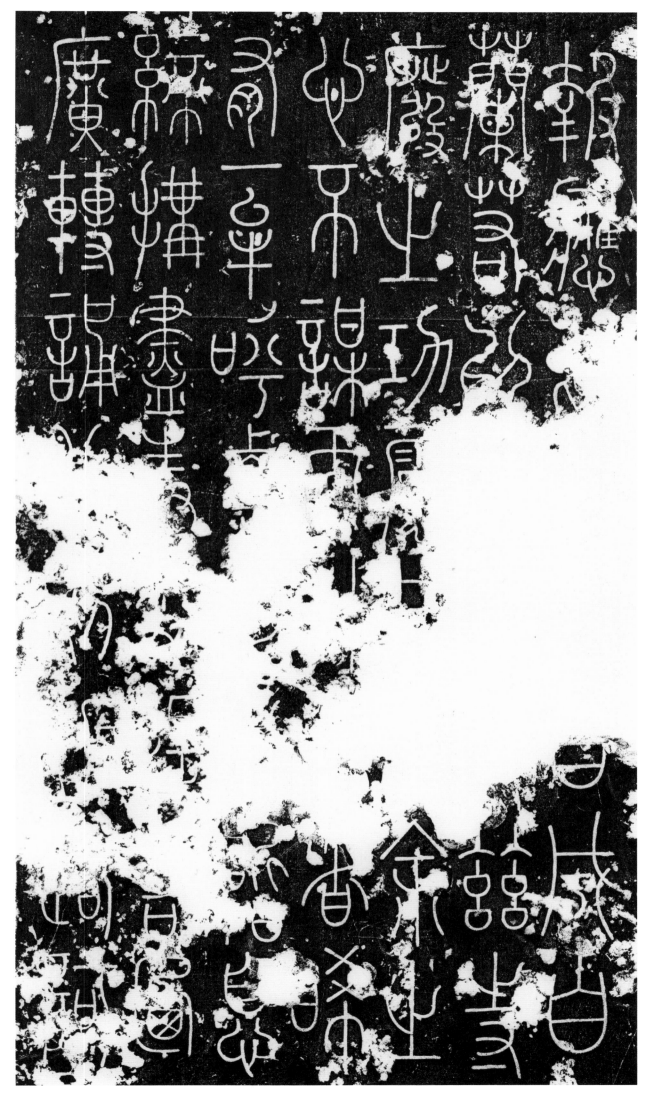

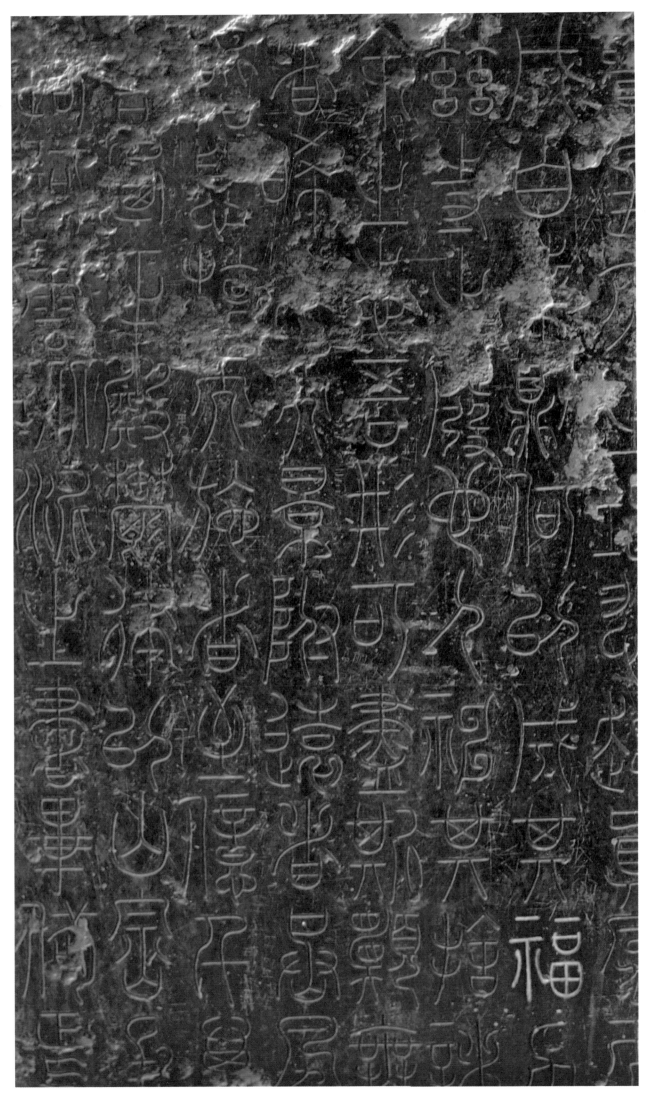

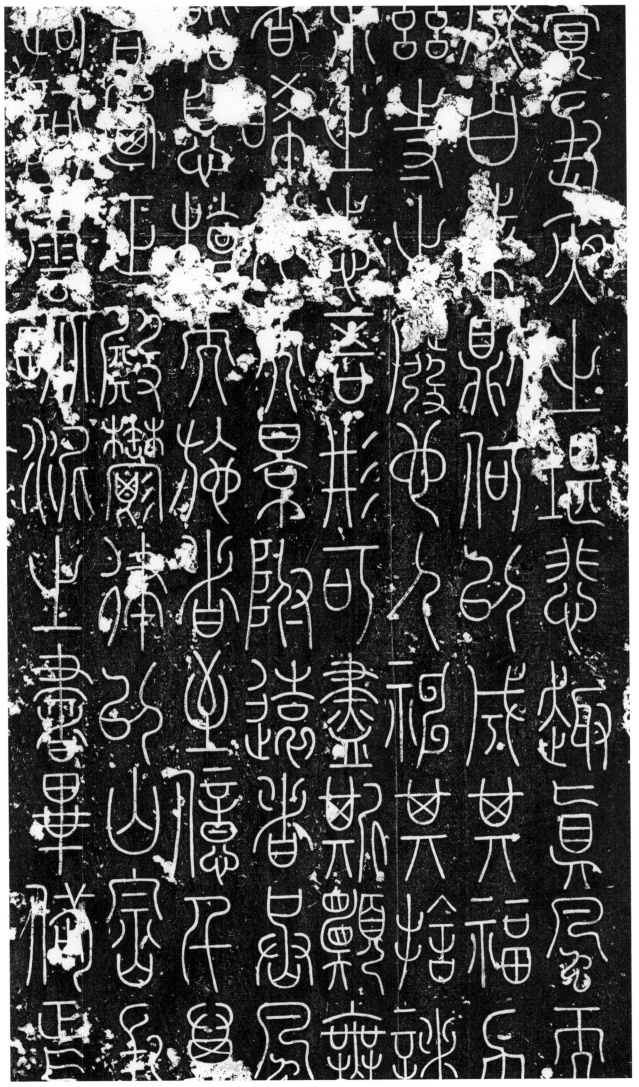

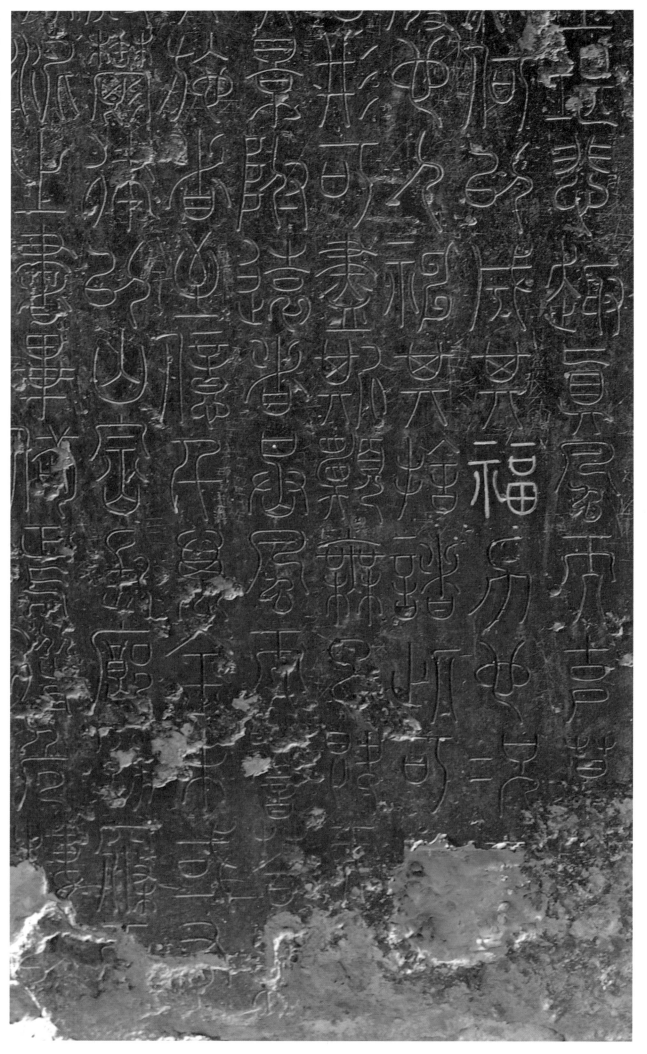

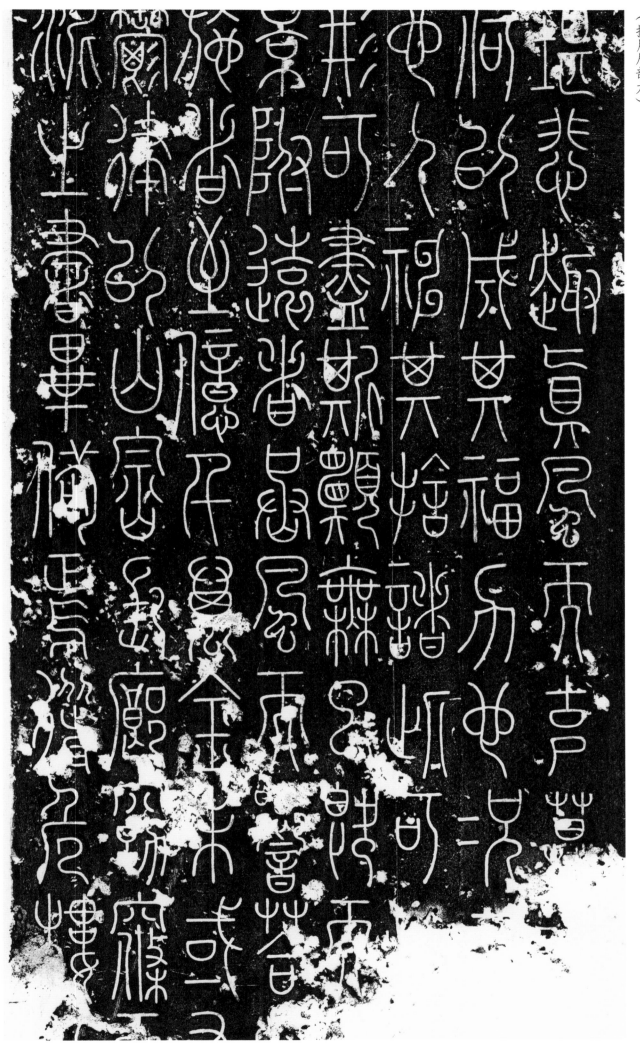

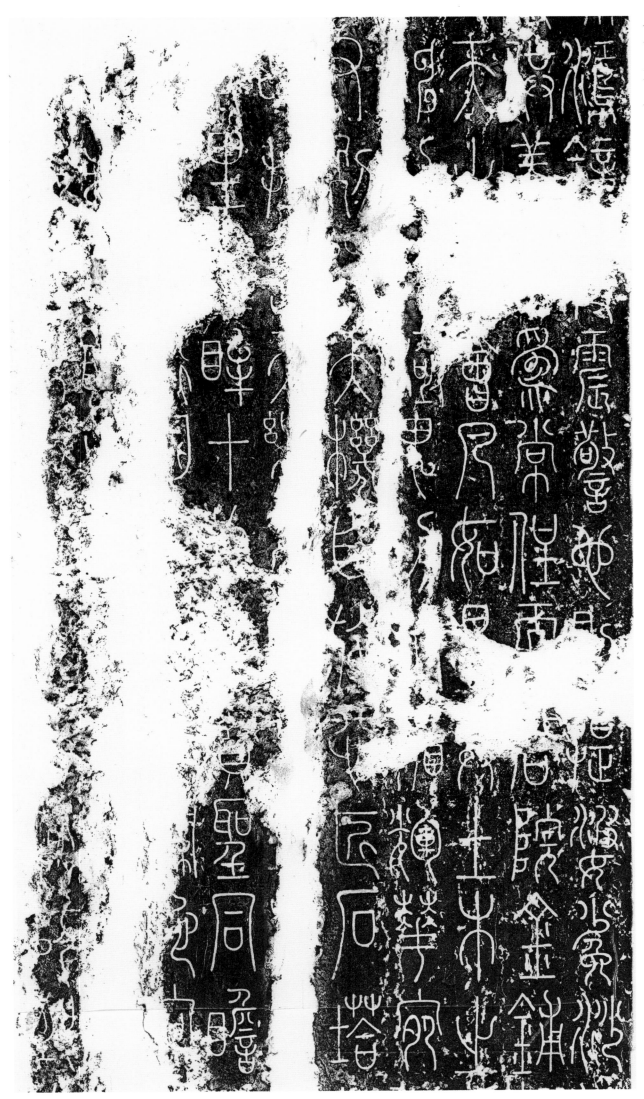

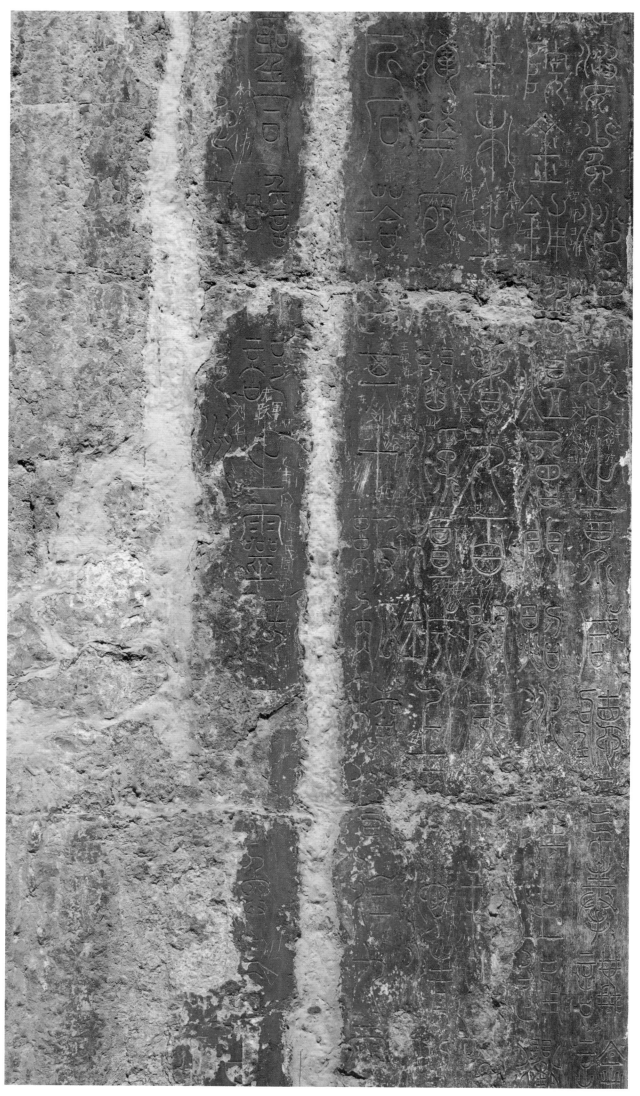

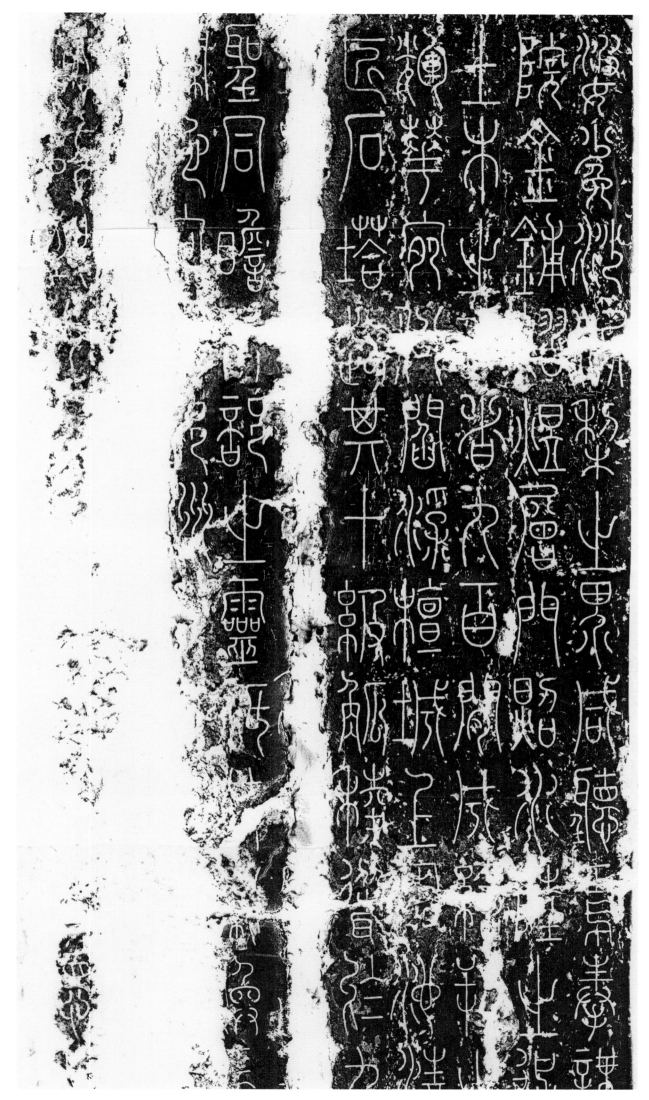

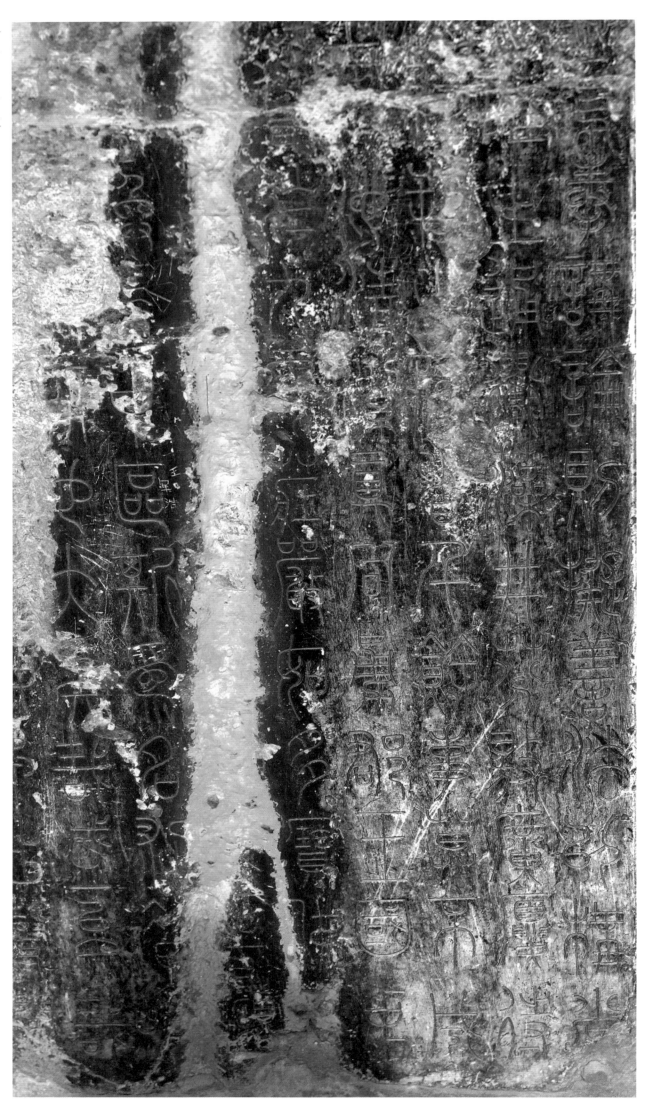

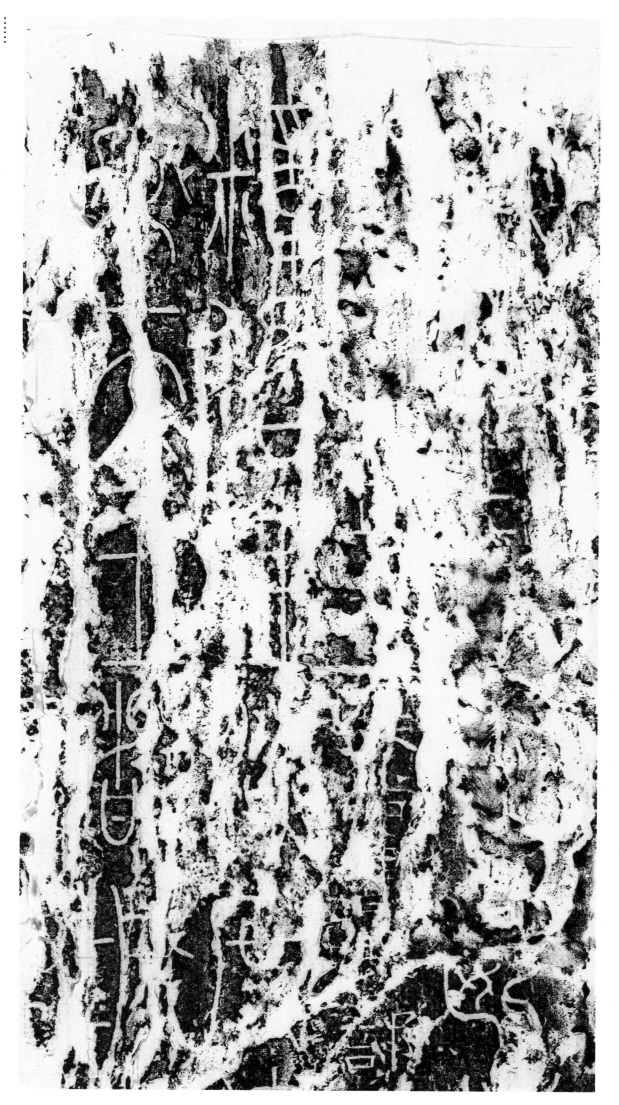

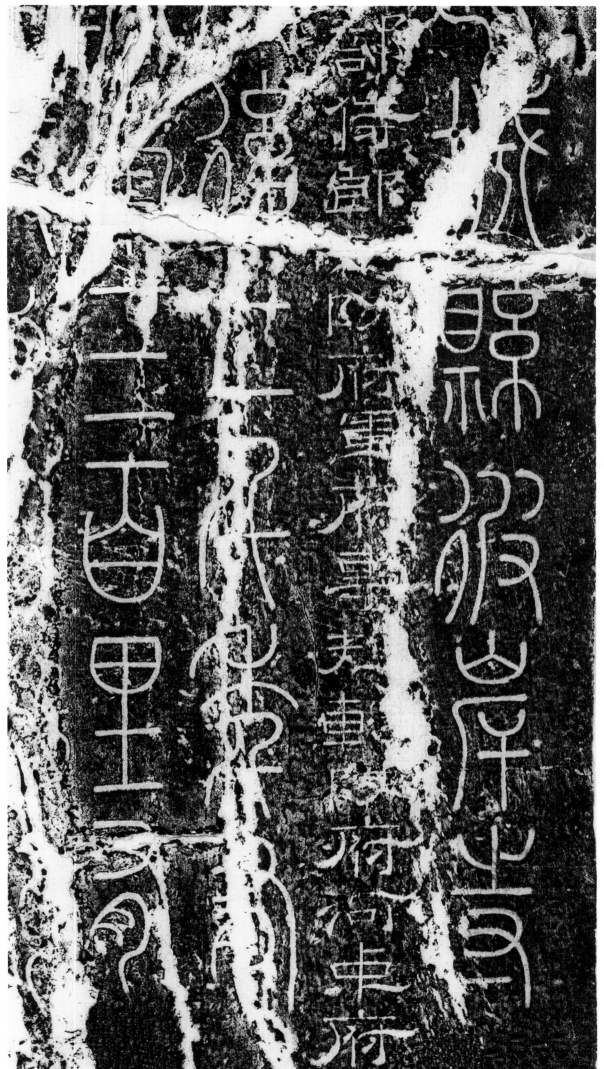

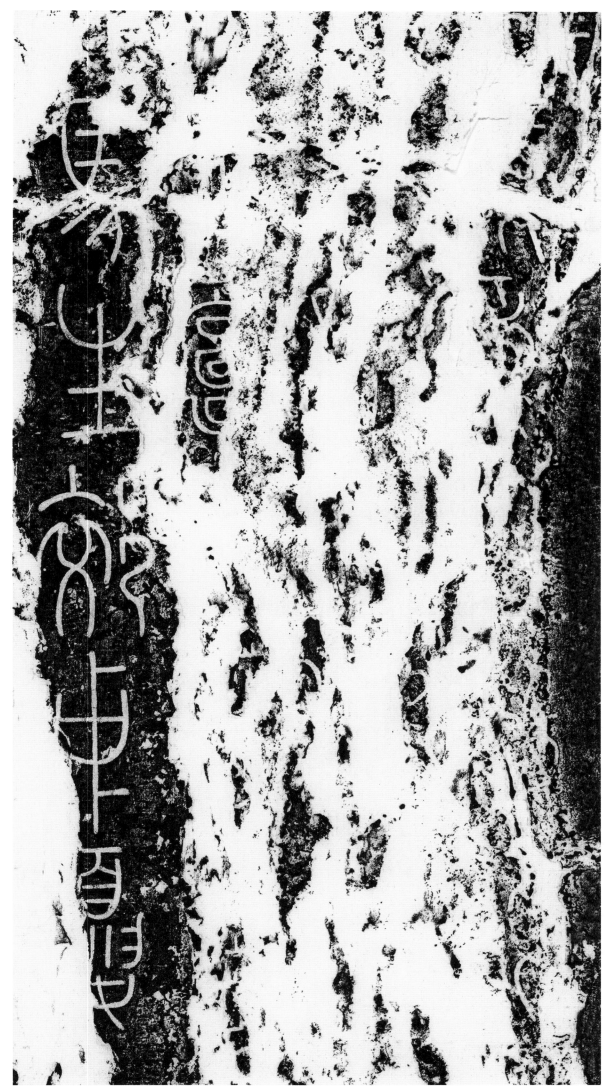

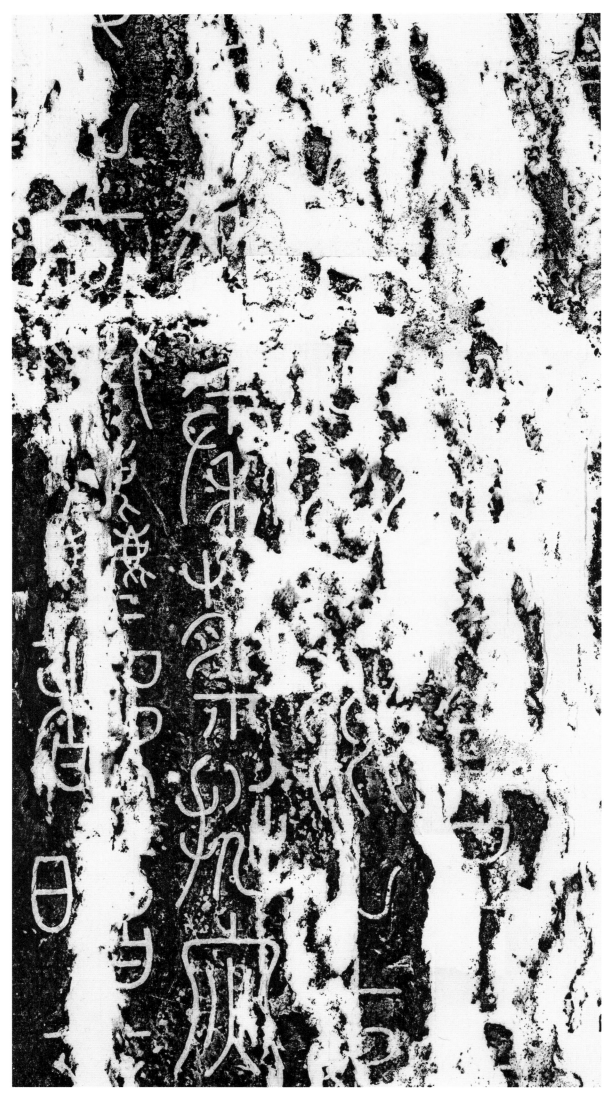

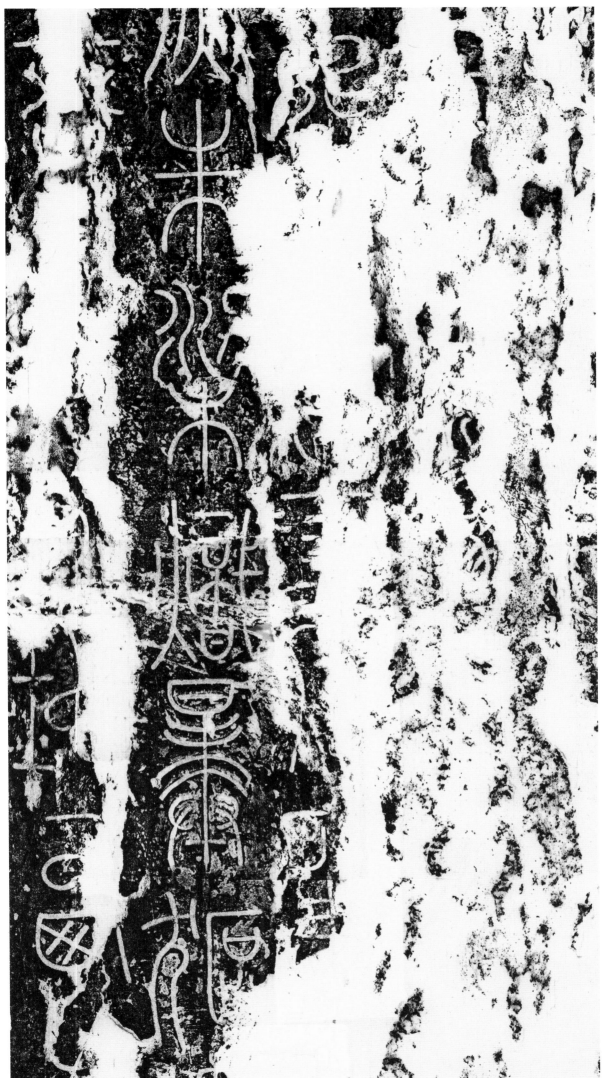

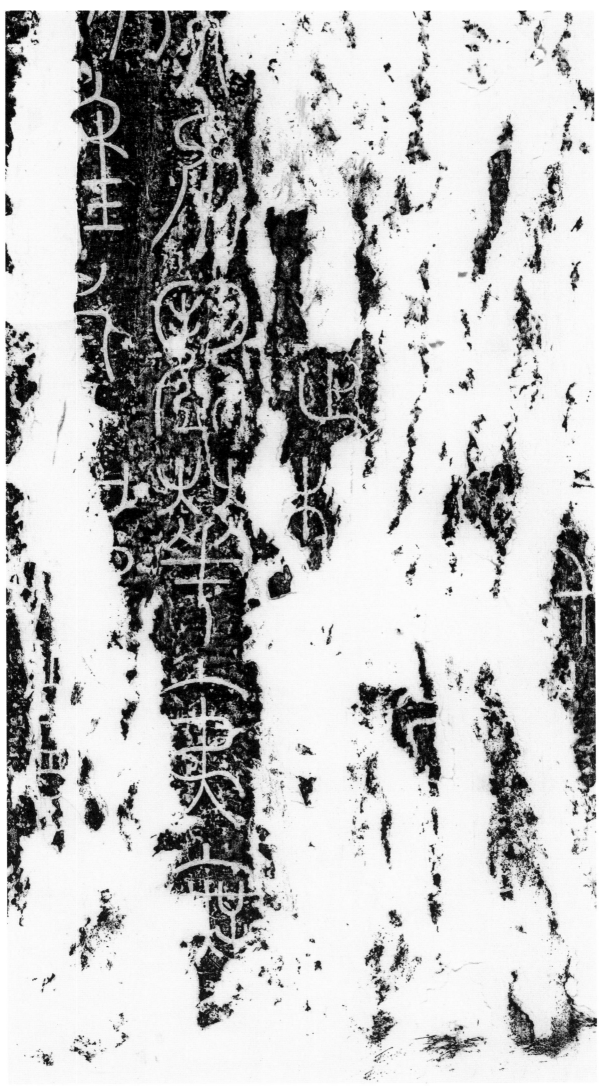

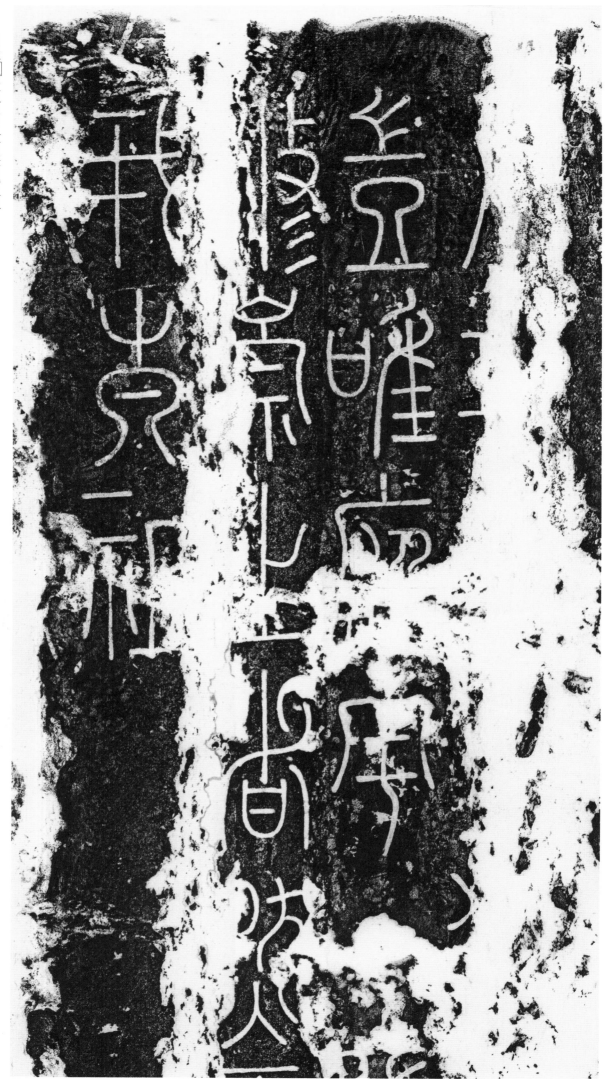

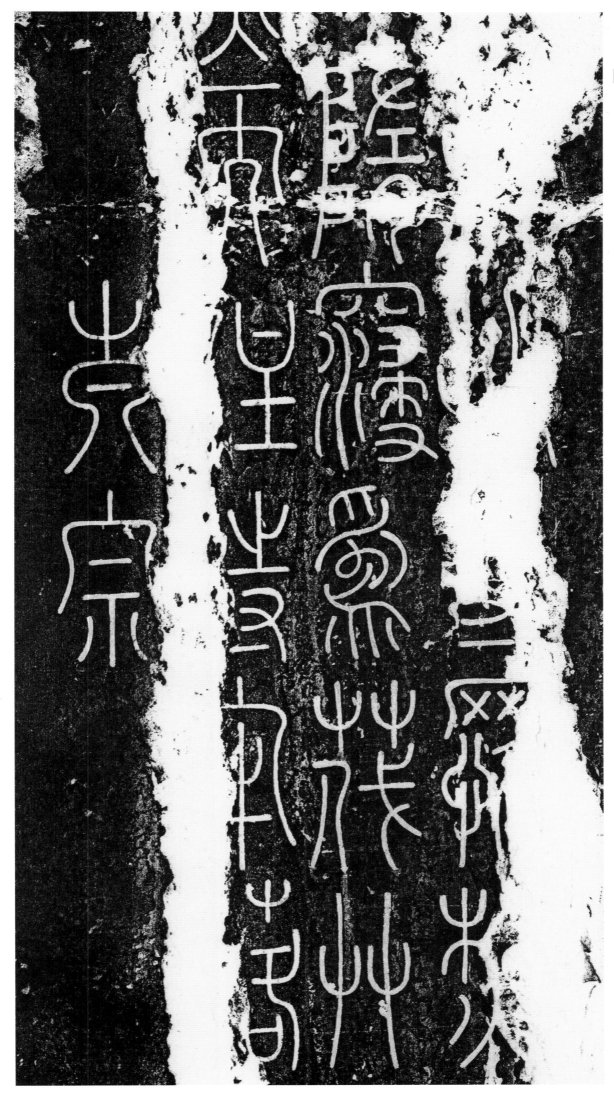

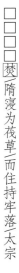

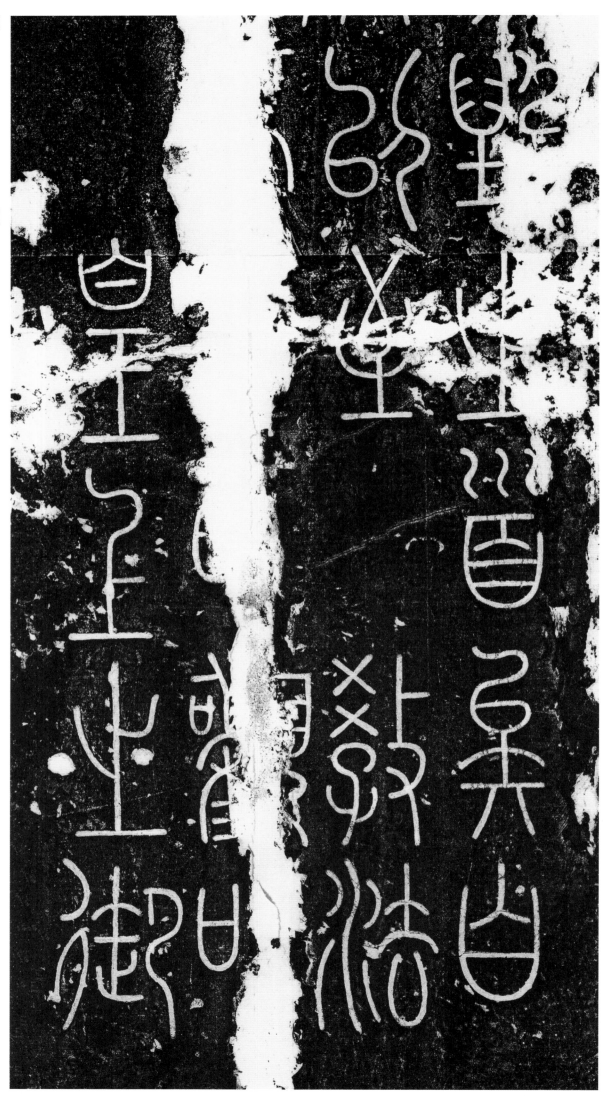

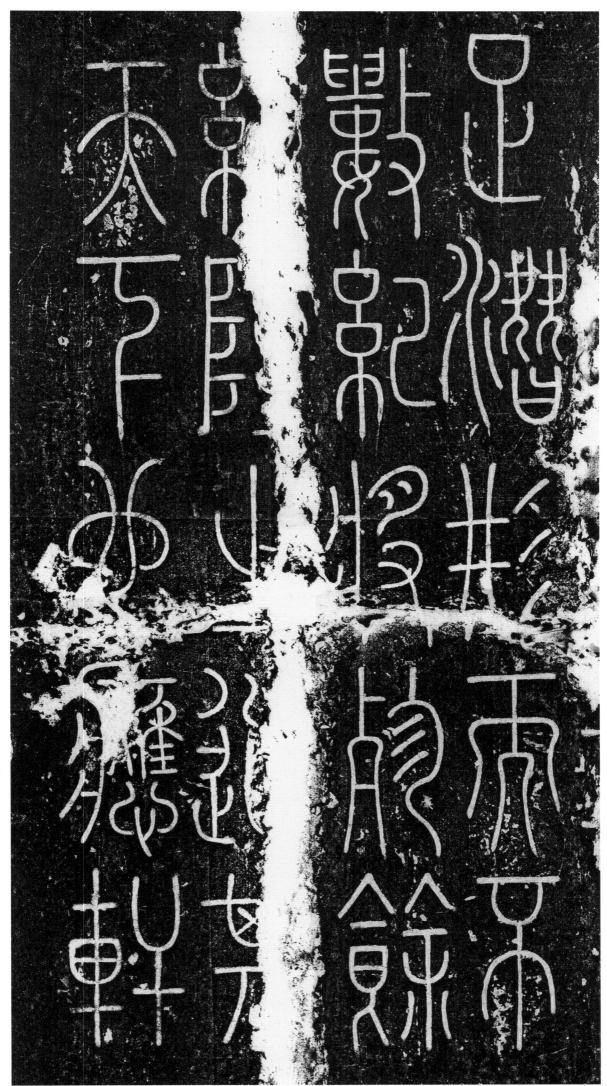

足潜形而不数纪将殄余□□之道其一天下也应轩

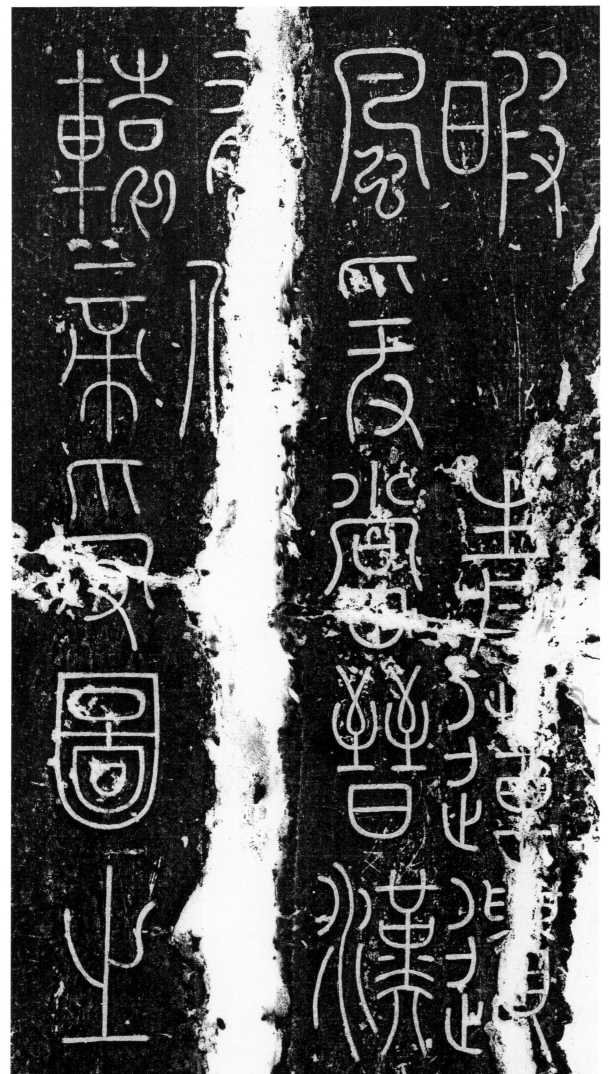

暇 青莲遗风爰当晋汉□□□□□轩辕帝受图之

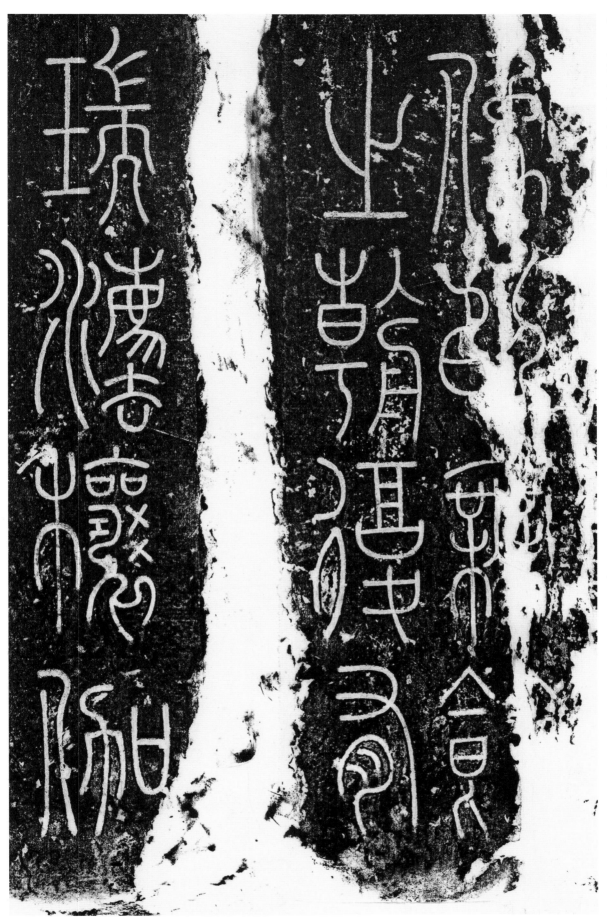

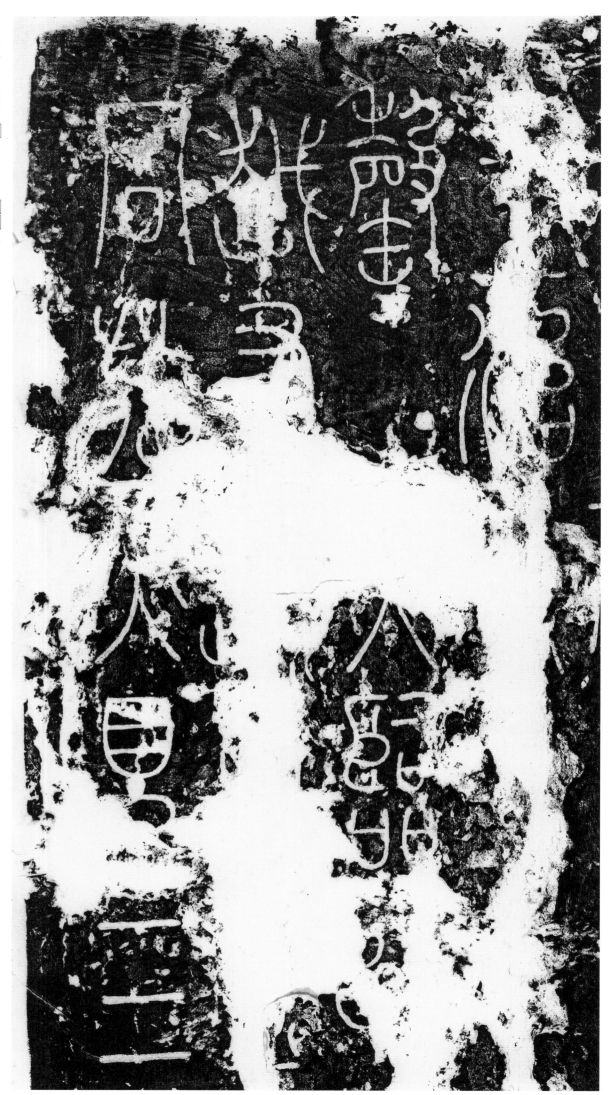

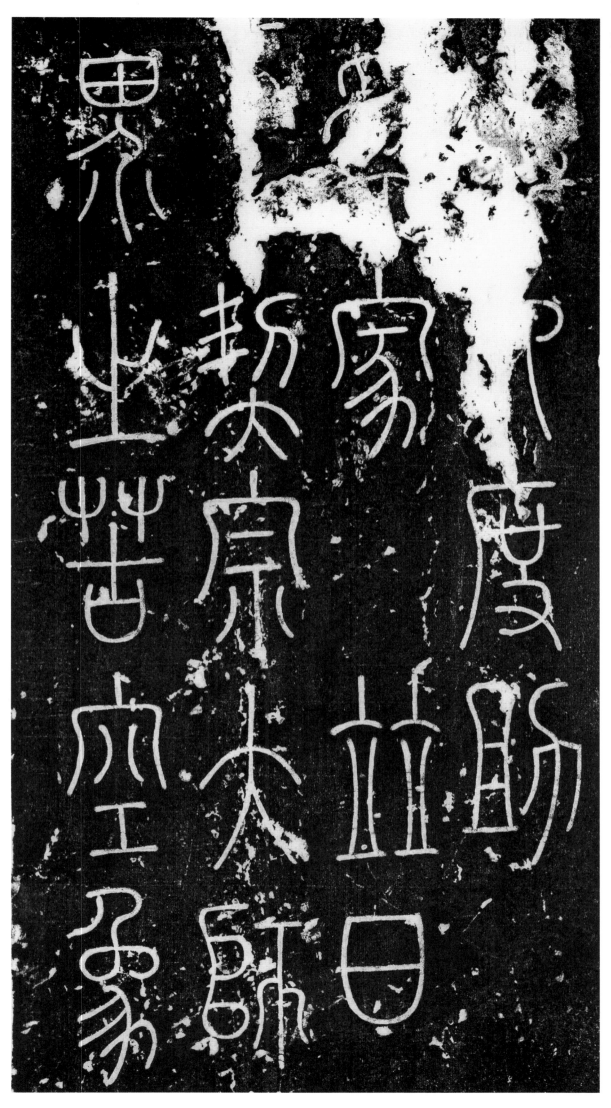

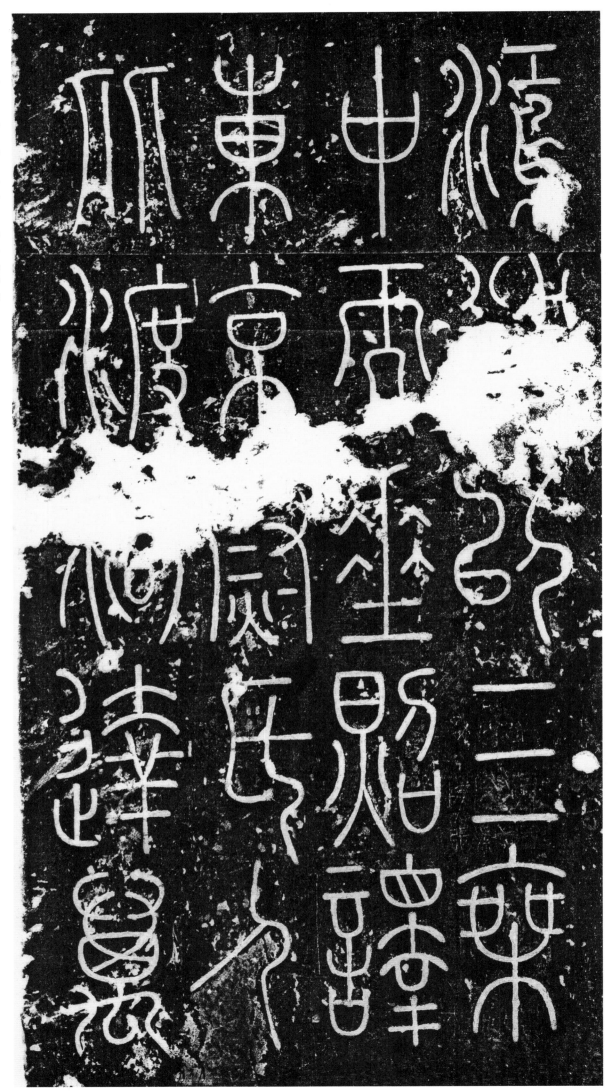

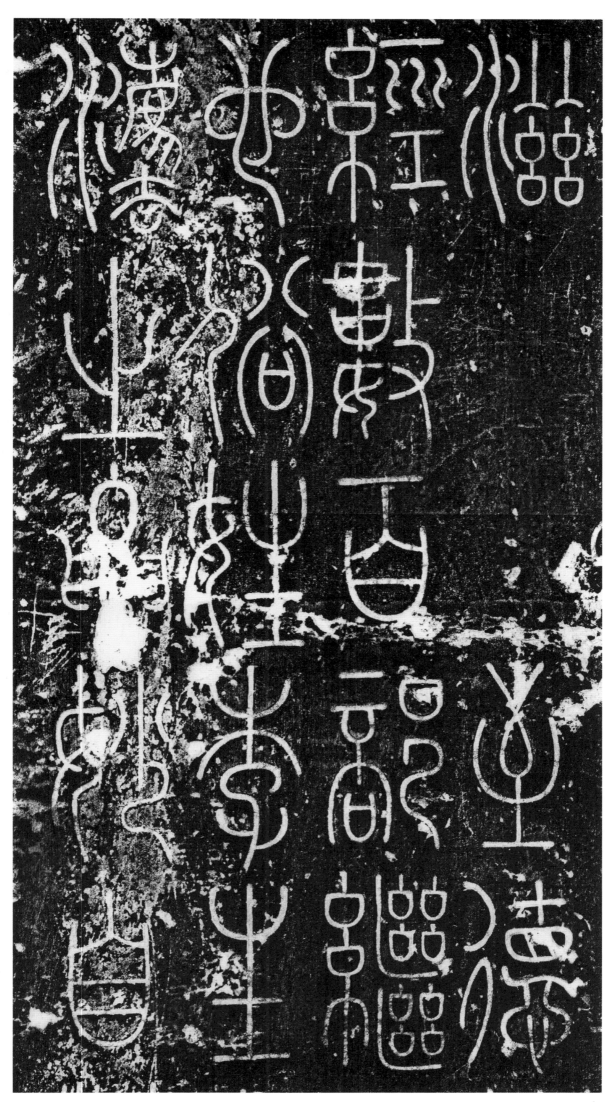

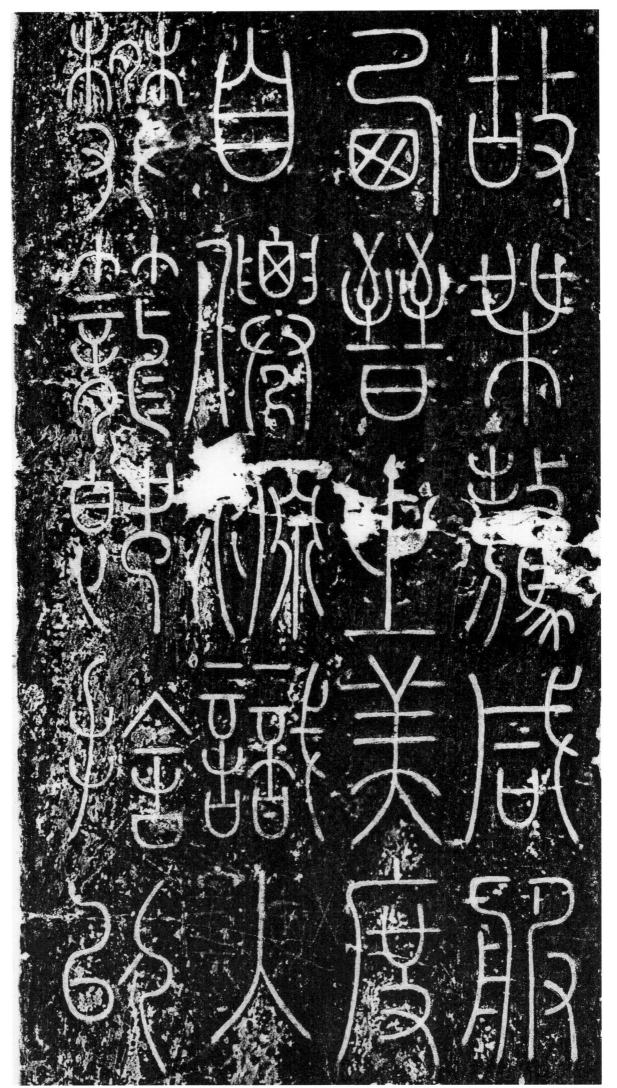

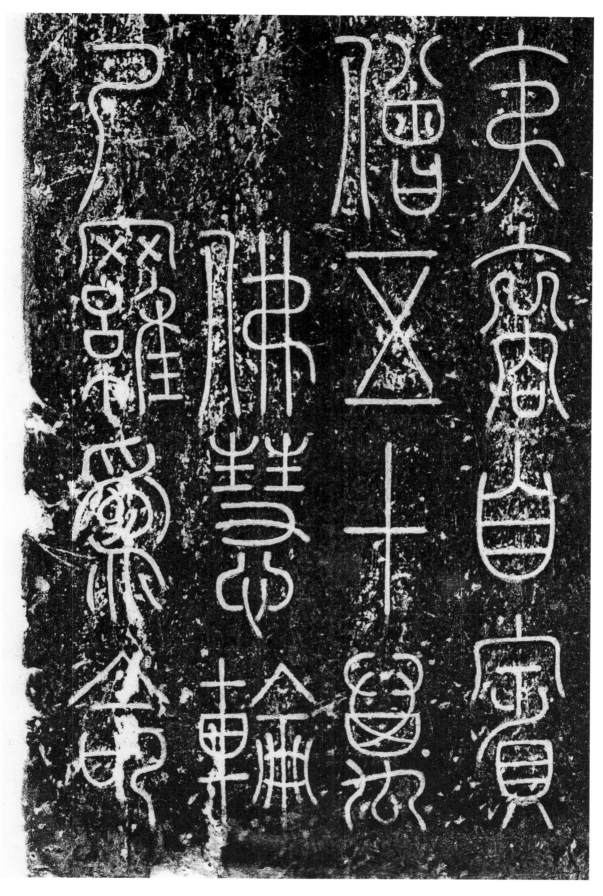

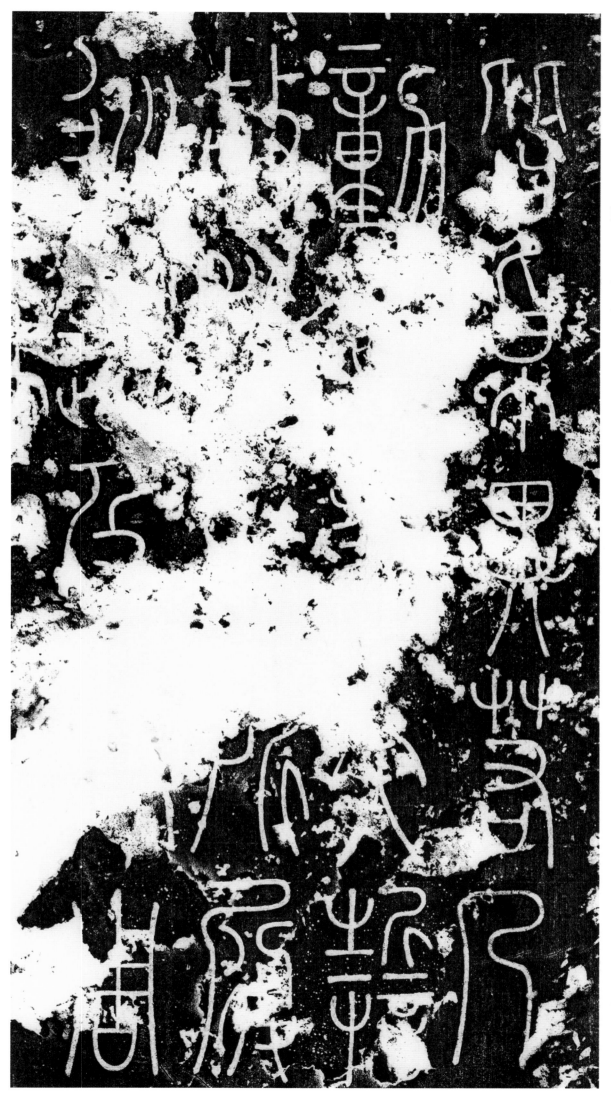

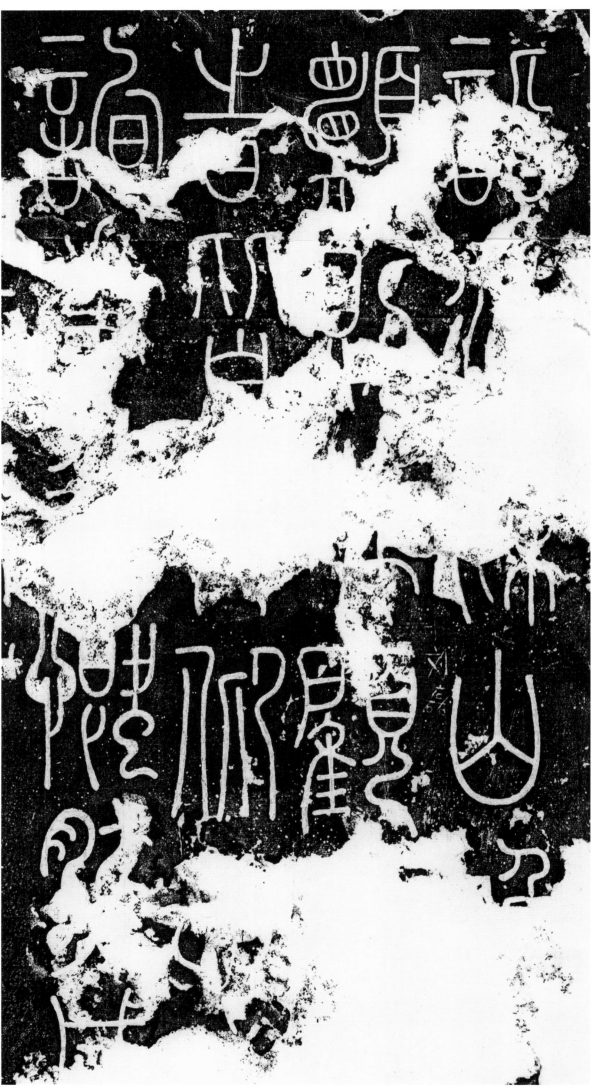

诣清凉山□愿则□顾□时皆□仰□询□□慨然

六二

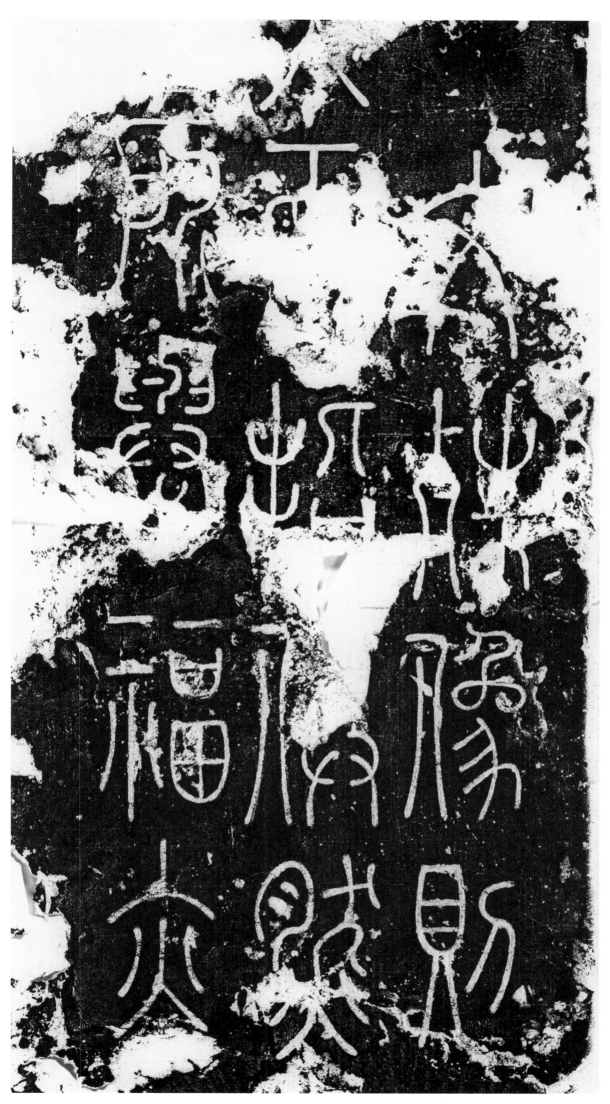

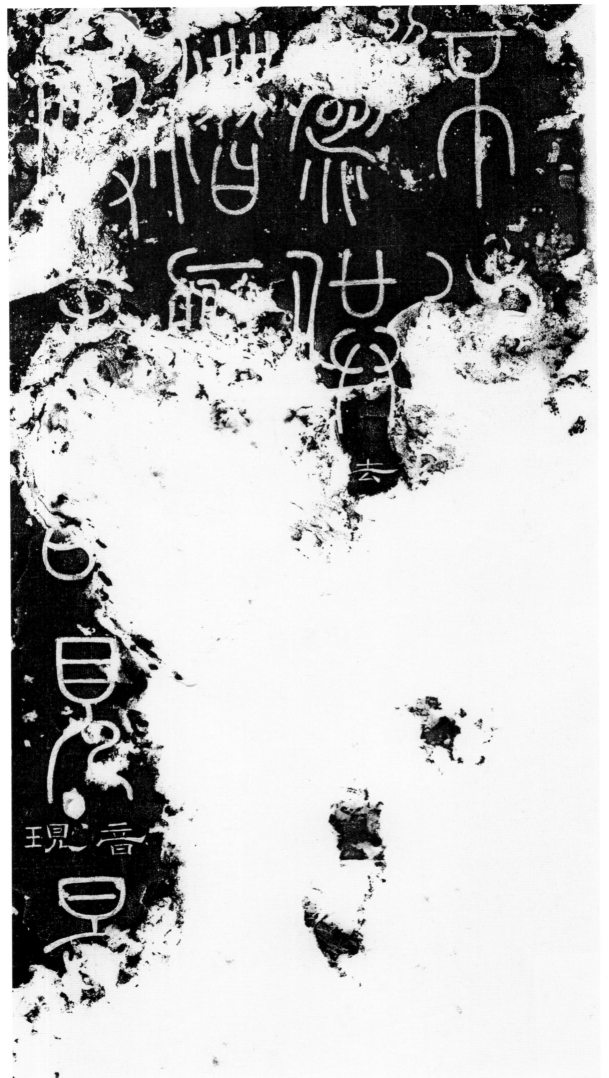

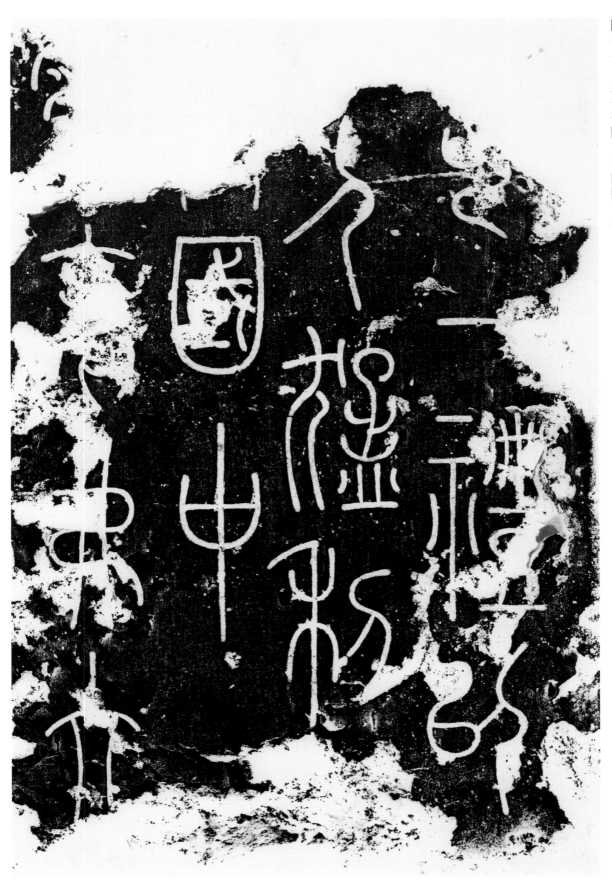

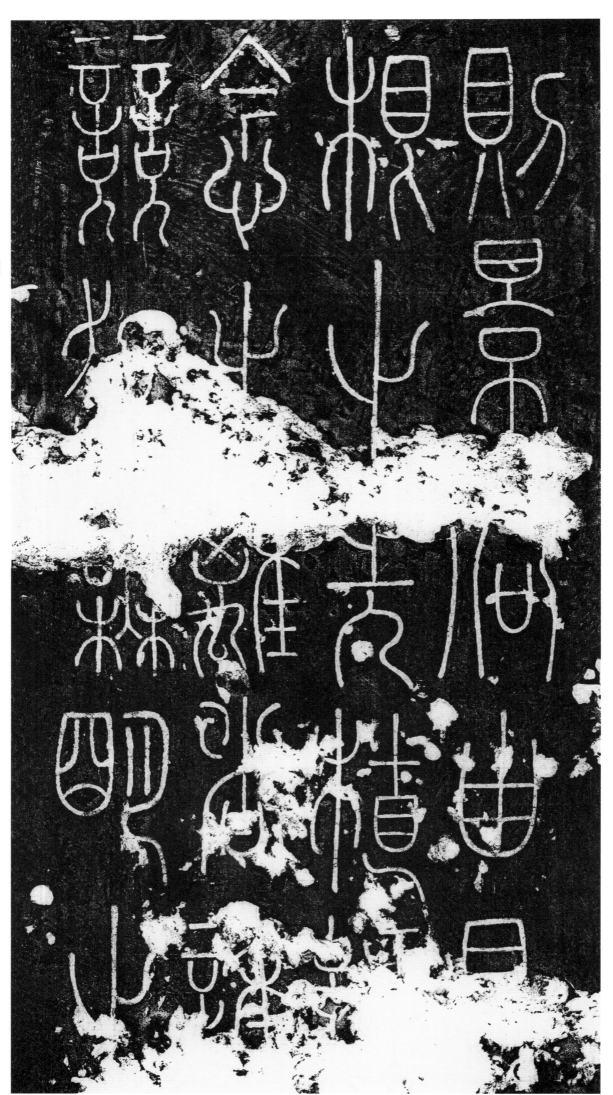

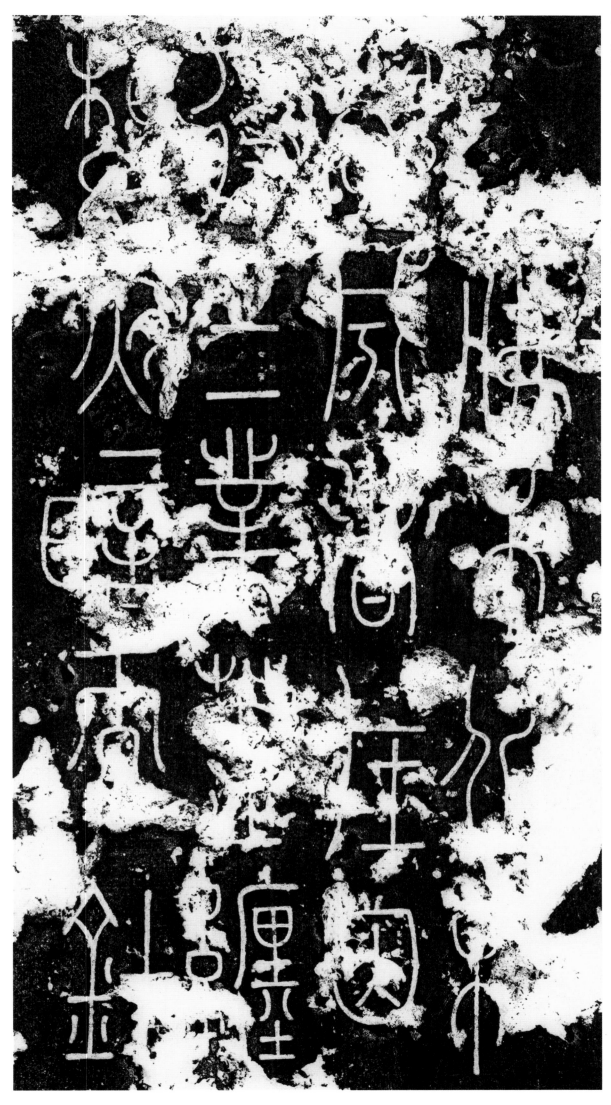

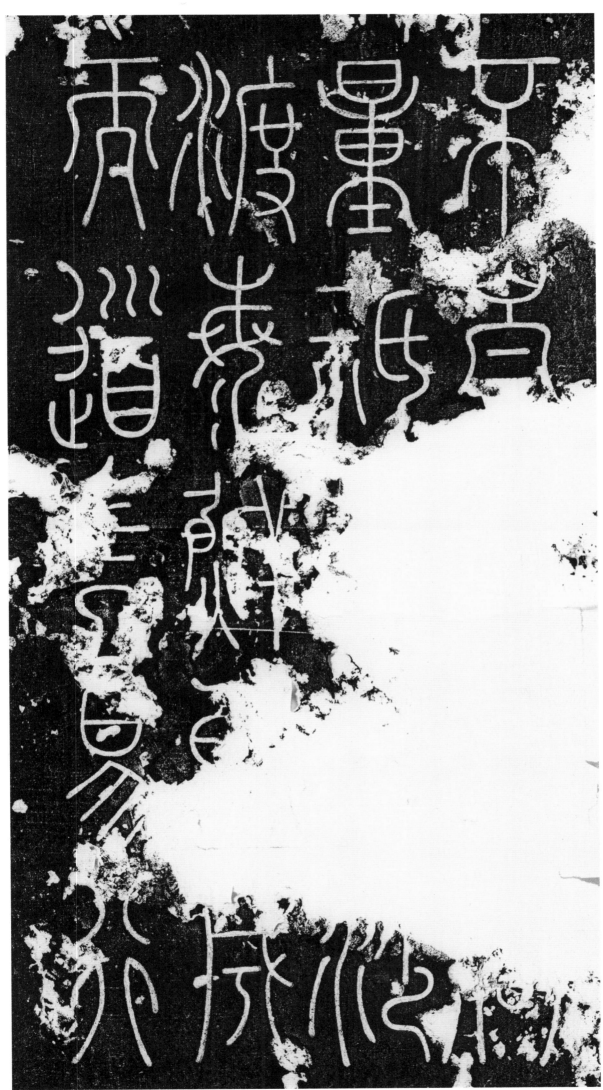

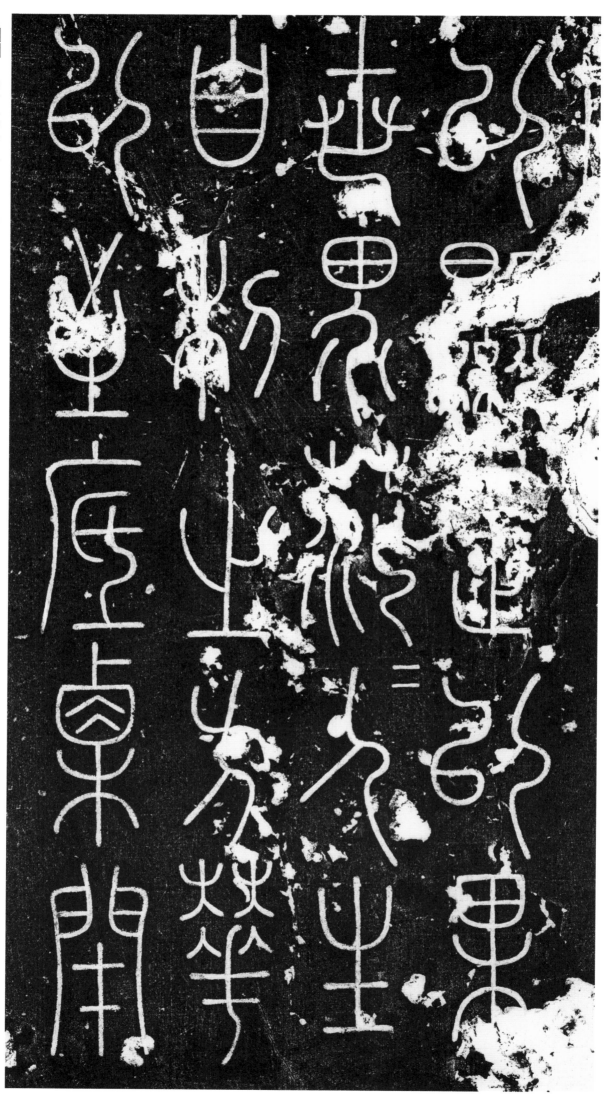

以<u>显</u>是以果世界茫茫人生自利之方花以至底栗闭

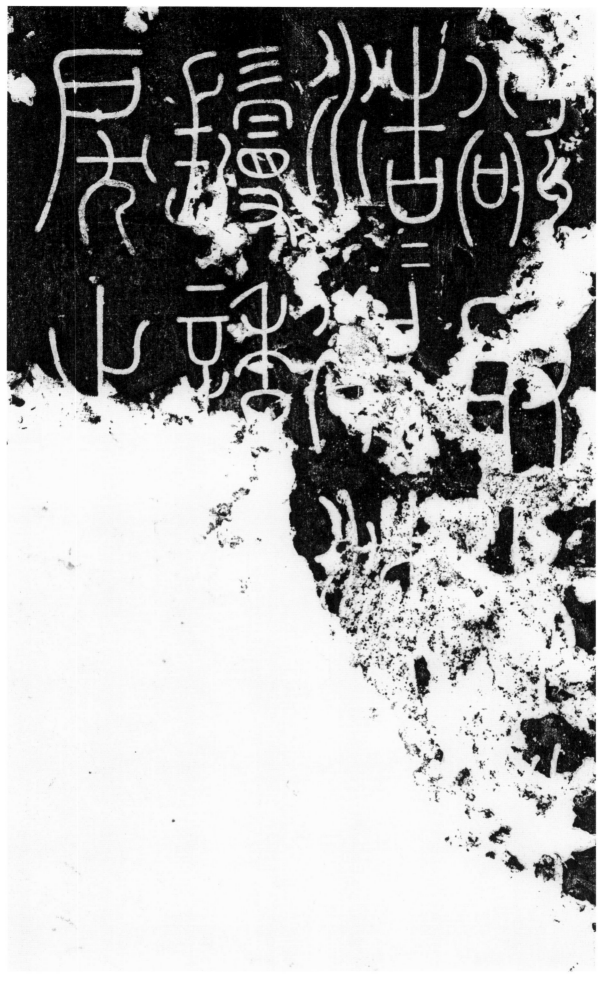

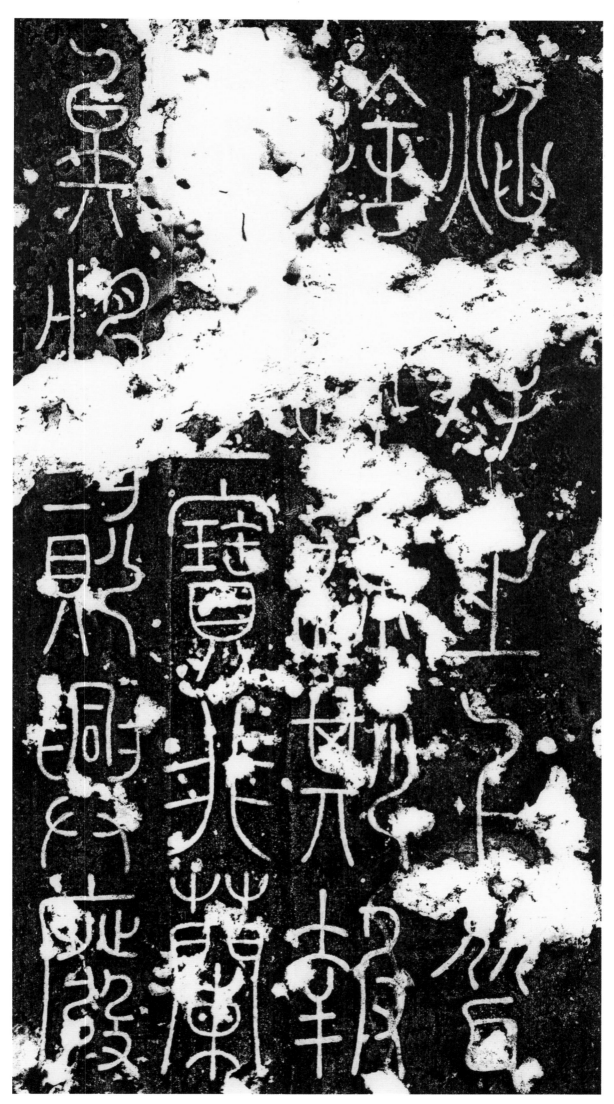

焰□之上耸□舍□□期报□□宝非兰三矣将资兴废

七三

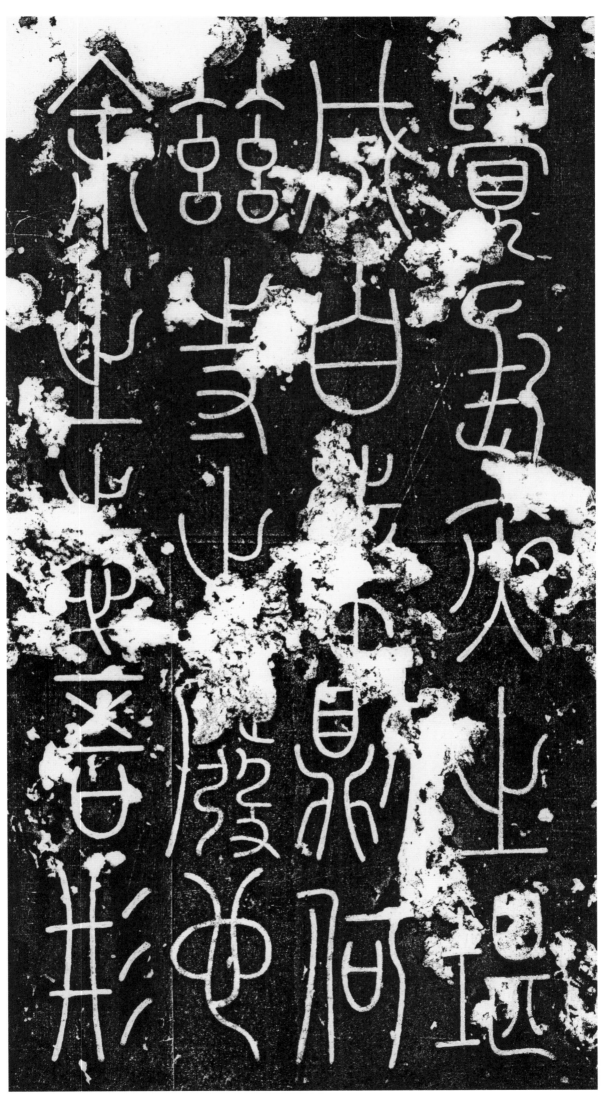

覺長夜之堪　成白業則何　茲寺之廢也　余之志吾形

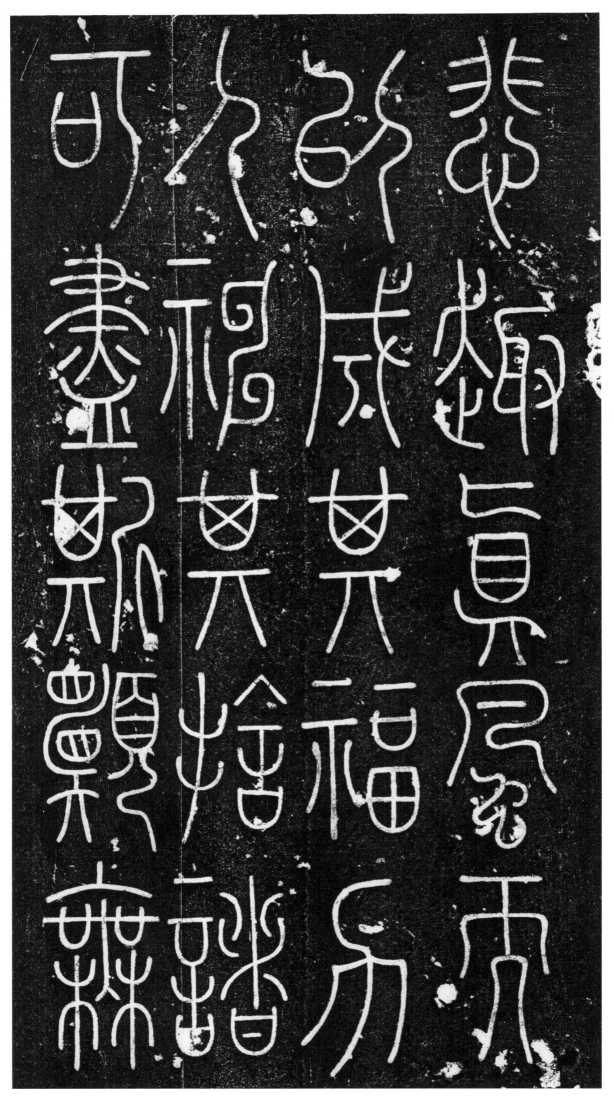

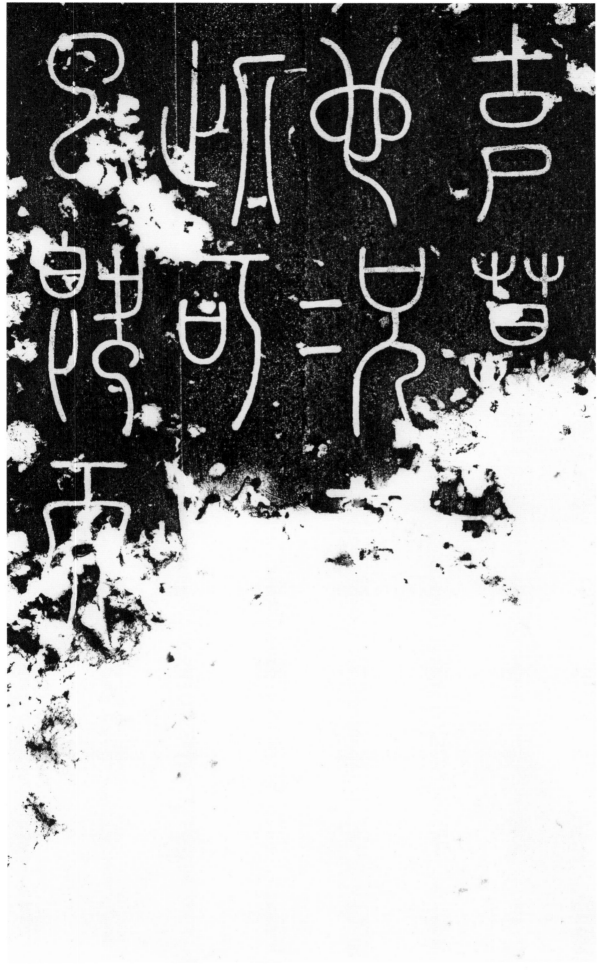

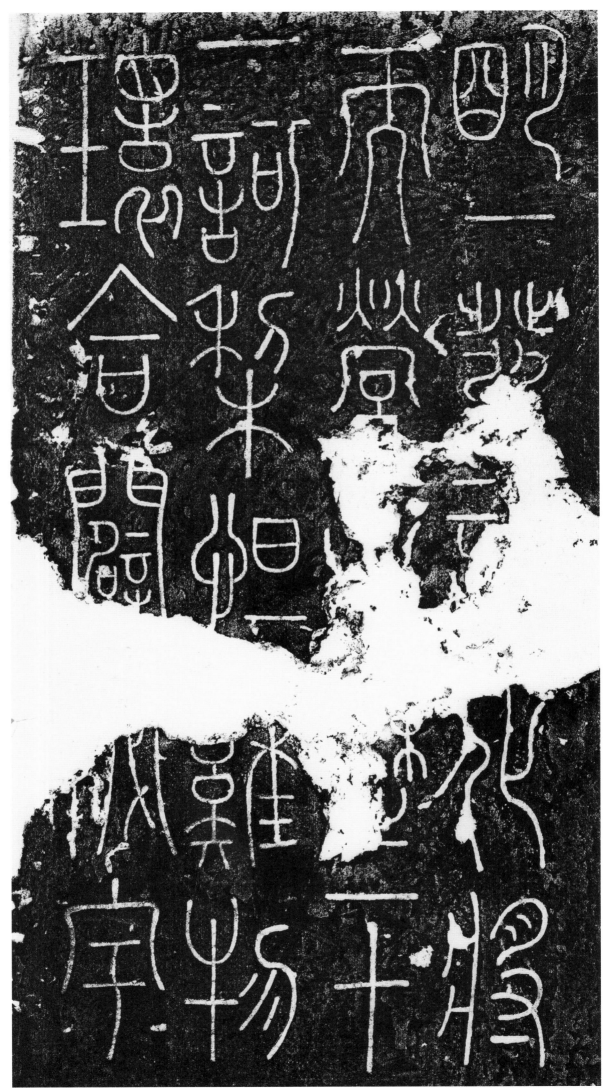

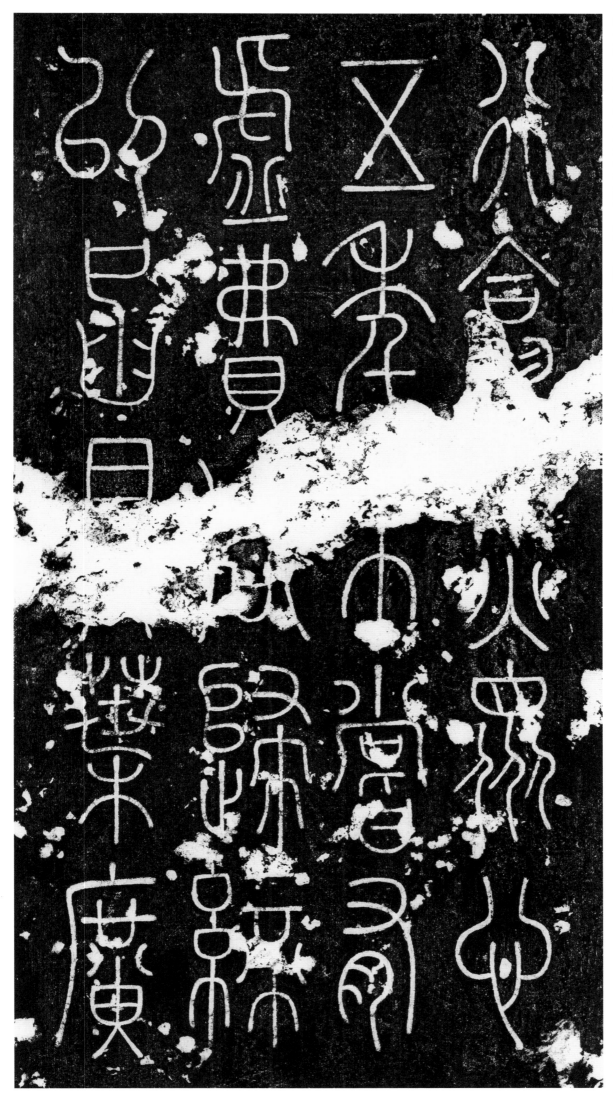

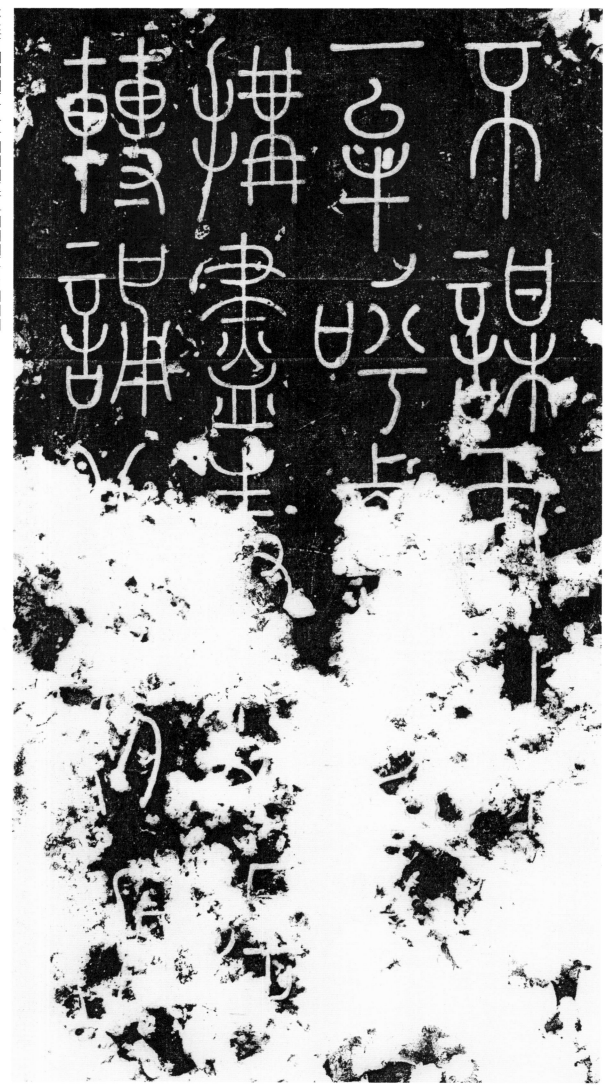

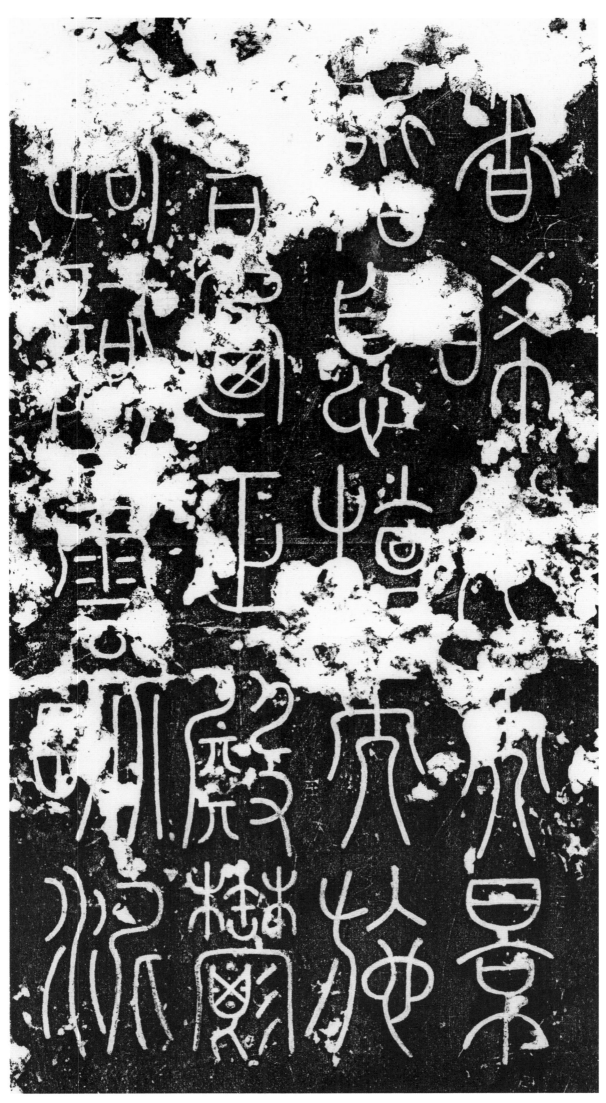

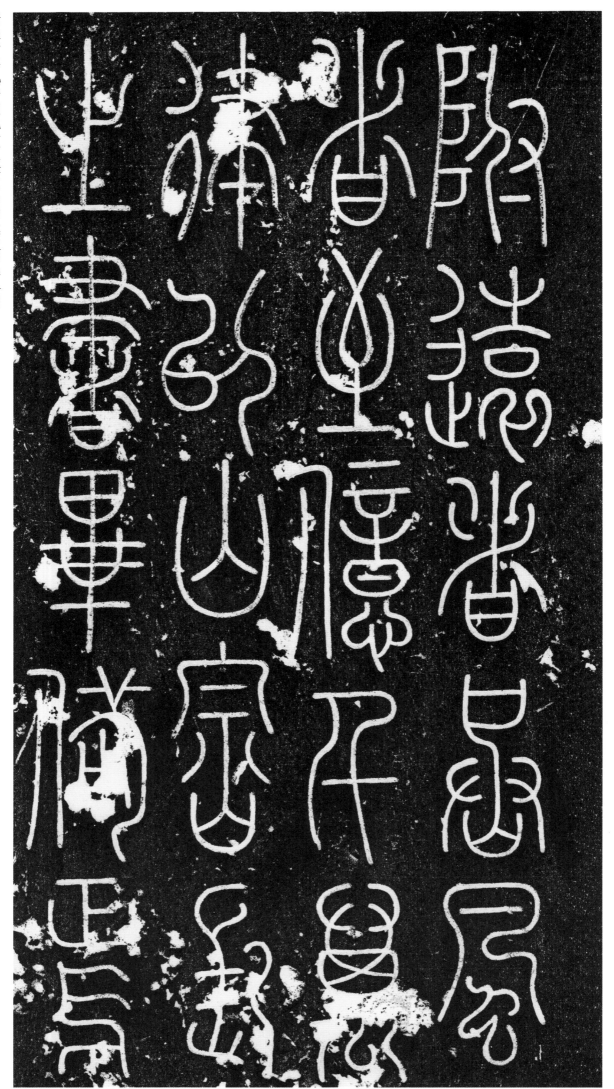

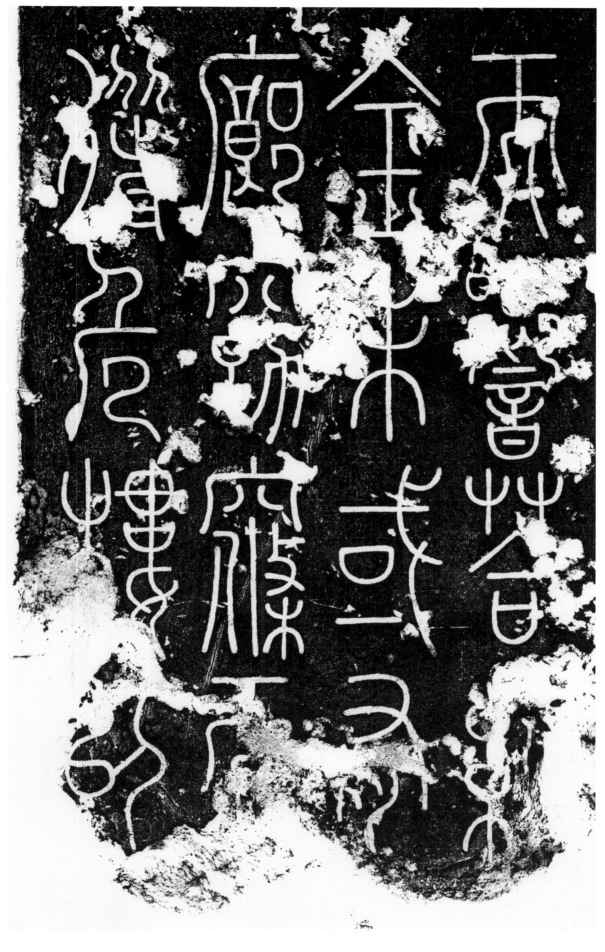

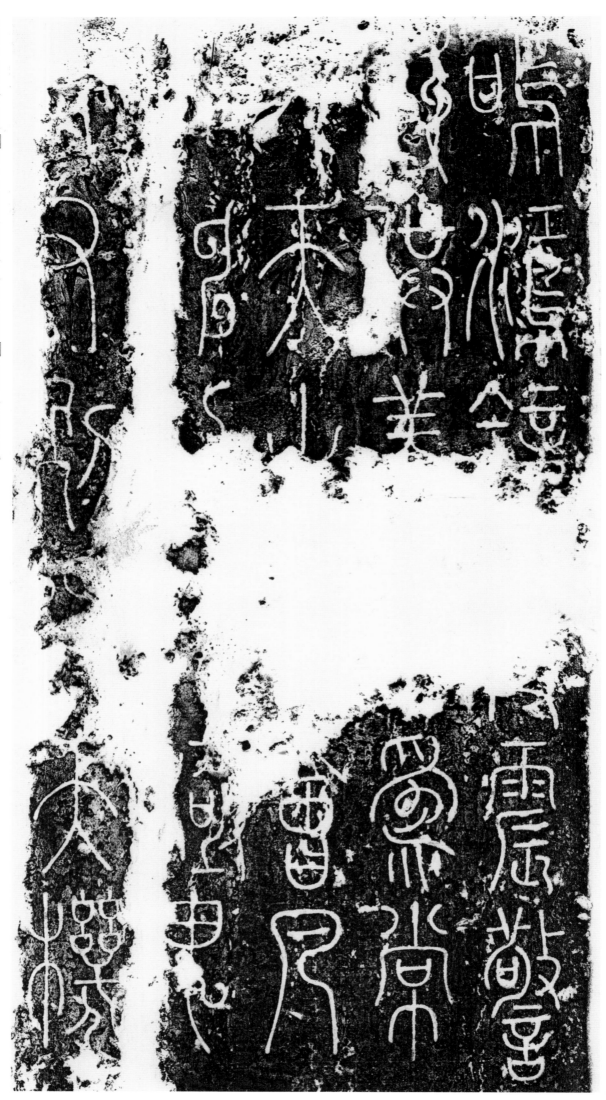

鸣鸿钟□震警□供养□为常□天□□会凡□神□□极鬼□又列□天机

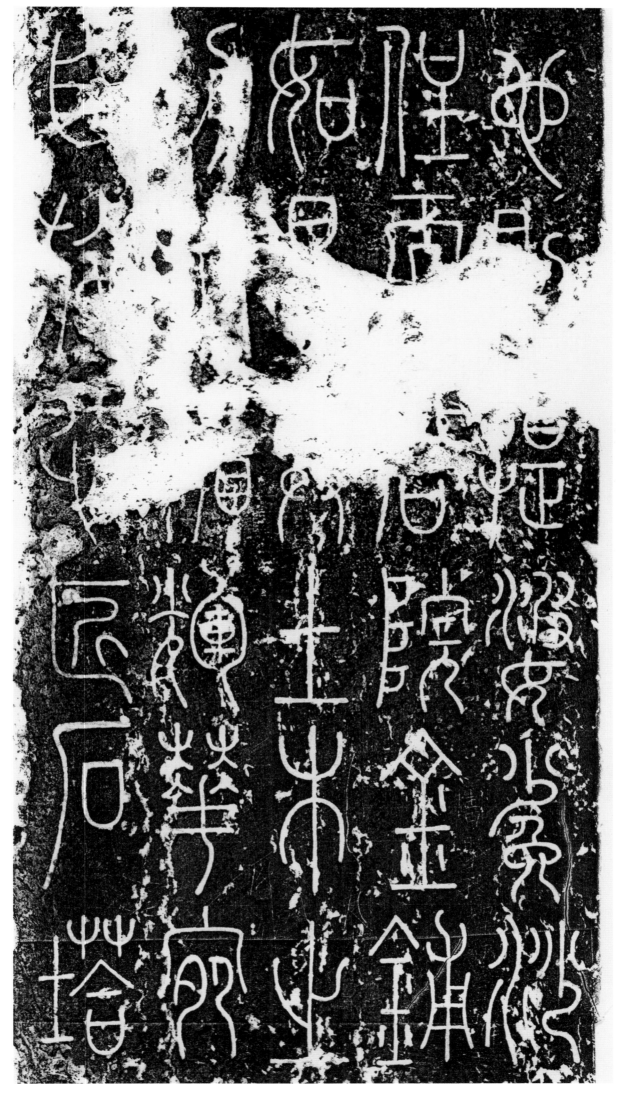

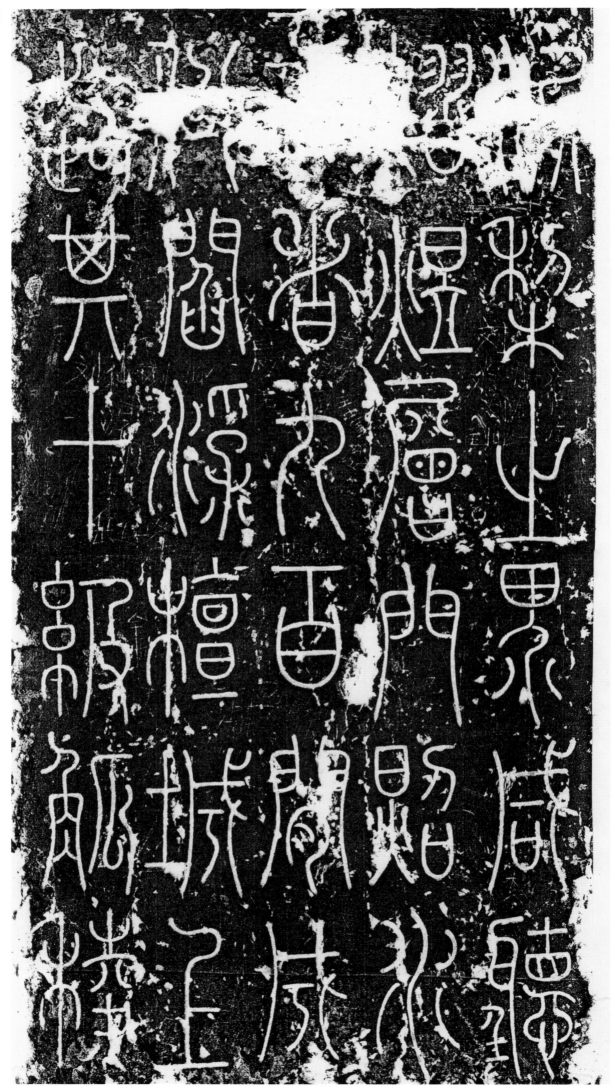

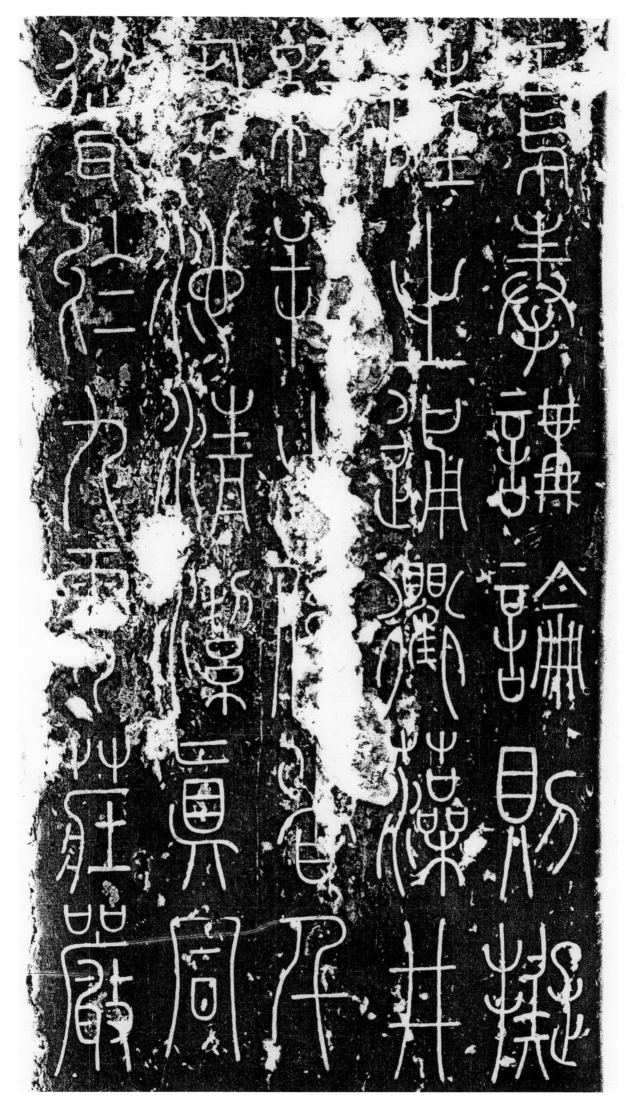

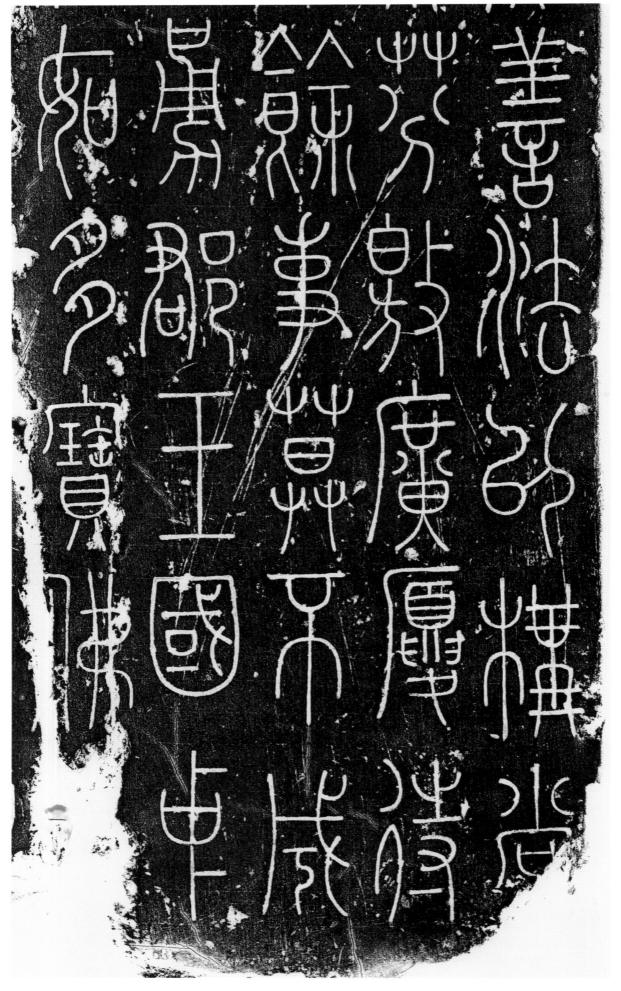

□□圣同瞻……

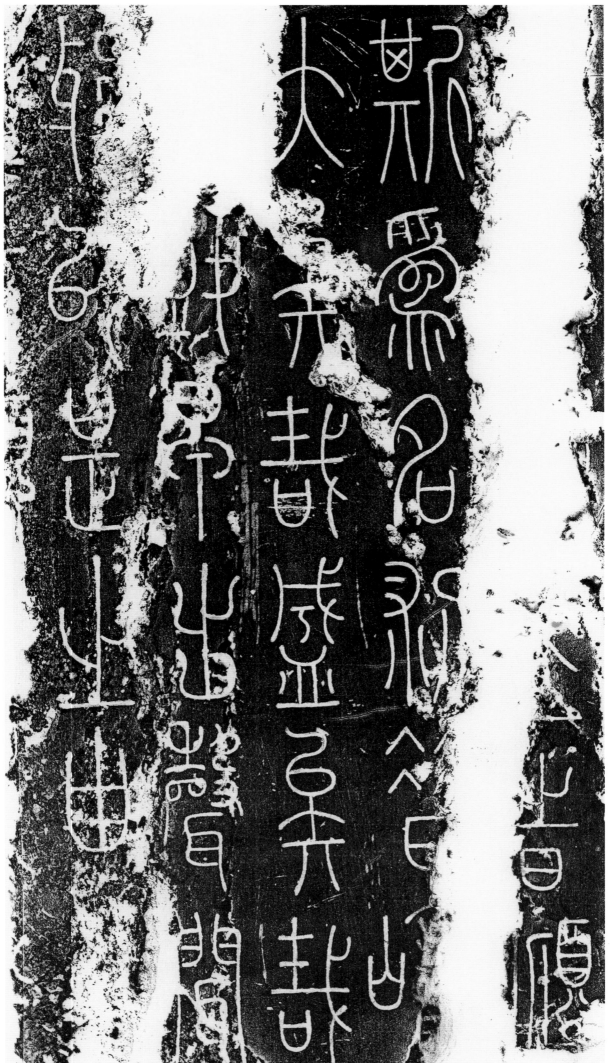

……时倾斯为名刹昔□大矣哉盛矣哉□□早出声闻□以是之由

属在□□诚翕然天人□□□峥嵘……／……藏示法界楼击鲸钟震天／……塔十由旬庄严 一方成化□□建　毛文显　马余庆　张文□弥陀院主□天王院主□崇福院主